色彩构成

21世纪高职高专艺术设计规划教材

李榕玲 编著

清华大学出版社

北京

内 容 简 介

本书共4章，内容包括概述、色彩对比构成、色彩意象构成和色彩调和构成，重点突出色彩对比构成训练和结合案例解析。在内容设计上，通过章节划分色彩知识模块，小节阐述色彩理论及应用技巧，并结合色彩构成优秀图例生动讲解色彩搭配要点及基本要求，强调色彩构成训练与设计实践相结合，突出设计实例讲解，举一反三，激发学生的学习兴趣，全面提升学生认识色彩和调配色彩的能力。

本书可以作为本科及高职高专艺术设计相关专业的教材，也可以作为艺术设计从业人员的参考书。

本书封面贴有清华大学出版社防伪标签，无标签者不得销售。
版权所有，侵权必究。举报：010-62782989，beiqinquan@tup.tsinghua.edu.cn。

图书在版编目（CIP）数据

色彩构成/李榕玲编著. --北京：清华大学出版社，2016（2024.1重印）
21世纪高职高专艺术设计规划教材
ISBN 978-7-302-43469-6

Ⅰ.①色… Ⅱ.①李… Ⅲ.①色调－高等职业教育－教材 Ⅳ.①J063

中国版本图书馆CIP数据核字(2016)第078089号

责任编辑：张龙卿
封面设计：于华芸
责任校对：李　梅
责任印制：沈　露

出版发行：清华大学出版社
　　　网　　址：https://www.tup.com.cn，https://www.wqxuetang.com
　　　地　　址：北京清华大学学研大厦A座　　　邮　　编：100084
　　　社 总 机：010-83470000　　　邮　　购：010-62786544
　　　投稿与读者服务：010-62776969，c-service@tup.tsinghua.edu.cn
　　　质量反馈：010-62772015，zhiliang@tup.tsinghua.edu.cn
印 装 者：三河市龙大印装有限公司
经　　销：全国新华书店
开　　本：210mm×285mm　　　印　张：7.75　　　字　数：224千字
版　　次：2016年7月第1版　　　印　次：2024年1月第9次印刷
定　　价：54.00元

产品编号：068302-02

前 言

现代设计日新月异,对艺术设计者的要求不断提高,20世纪初德国包豪斯学院创立基础课程体系——三大构成,将其作为艺术设计基础必修课程,强调构成各自的特性,彰显艺术设计基础课程的重要作用。全国各大艺术设计院校为了培养技能型设计人才,标新立异,因此设计一套适合人才培养的课程体系,以及科学的教材,对职业教育具有重要意义。

艺术源于生活而高于生活,艺术创作活动中的人作为艺术创作的主体,需要借助设计以达到美化生活的效果,从而满足人们的精神需求,并提升人类的精神文明。三大构成作为艺术设计的基础必修课,在培养审美、造型、构物、设色等方面具有重要作用。色彩构成作为色彩造型的基础,通过对色彩形成理论的学习,遵循视觉与色彩造型高度契合的特点,从而可以实现富有设计韵味且具有鲜明个人特点的艺术创造力的培养。

色彩是客观存在的,本书通过科学分析,循序渐进地剖析了色彩的构成原理,用理性思维激发学生学习的兴趣,运用一系列理性视觉训练,并结合精彩案例的讲解与赏析,加深学生对色彩的理解,从而提升学生对色彩认识的高度、深度与广度,进而达到科学运用色彩的目的。

本书具有较强的针对性,将色彩构成理论与实践有机地结合起来,突出学以致用、举一反三的特点。每章在讲解基本知识点后,均有配套设计与实践案例解析,力求做到理论结合实际,更好地为后期的设计课程做准备,从而实现无缝对接。这里的实践不再是单纯的动手涂色实践环节,更涵盖了相应专业设计案例的解析,例如,在讲解色相对比内容时,设计实践部分的案例会解析相应的平面广告设计案例,会运用到色相对比技法。通过这些案例可以更直观地理解与感悟知识点,从而达到理想的学习效果。

编　者
2016年3月

目 录

第1章 概述 1
- 第一节 色彩概述 1
- 第二节 色彩原理 4
- 第三节 色彩构成与现代设计 8

第2章 色彩对比构成 16
- 第一节 色相对比 16
- 第二节 纯度对比 29
- 第三节 明度对比 41
- 第四节 冷暖对比 60
- 第五节 面积对比 68

第3章 色彩意象构成 74
- 第一节 色彩采集重构 74
- 第二节 色彩肌理构成 82
- 第三节 色彩情感 90

第4章 色彩调和构成 104
- 第一节 色彩调和方法 104
- 第二节 色彩空间混合 111

参考文献 118

第1章 概 述

第一节 色彩概述

一、关于色彩构成

20世纪初创办的包豪斯设计学院对现代设计发展产生了深远影响,包豪斯伟大的教员——约翰内斯·伊顿创立了基础课程,为现代设计发展奠定了基础,他的著作《色彩艺术》总结了自己一生对色彩的理解,诠释了色彩理论体系,是色彩教育方面的积淀。该书先后被译成英文、中文、日文,在多个国家出版,对传播色彩体系与色彩理论教学起到了重要的推动作用。

包豪斯创立的基础课程体系有其重要意义,艺术设计基础课程体系中包含平面构成、色彩构成、立体构成三大课程,该课程体系自产生以来一直沿用至今,目前世界上各个设计院校无不把三大构成作为艺术设计人才培养的基础课程,三大构成课程被世界各大院校认可并沿用至今,是通过无数教学实践验证的结果。三大构成主要包括平面构成、色彩构成、立体构成,三门课程之间相互联系、不可分割,平面构成强调培养学生的平面抽象造型构成思维能力,训练二维造型美感,如图1-1所示。

色彩构成强调在平面造型的基础上,科学运用色彩理论知识,赋予色彩新的组合意义与创新理念,如图1-2所示。立体构成在二维造型能力培养和色彩理论知识及构成方法掌握的基础上,生成三维构成思维,结合三维立体造型美感方法创立,充分调动二维、三维创想活动,达到培养三维造型能力的目的,如图1-3所示。三大构成之间分工不同,但又相互依存、不可分割,因此设计基础课程体系中三大构成缺一不可。

二、色彩构成概念

色彩点缀我们的生活,并用丰富多彩的语言诉说着世界的美好,现代社会发展到今天,人们精神世界的需求不断提升,设计师、艺术家作为人类灵魂的工程师,肩上担负着神

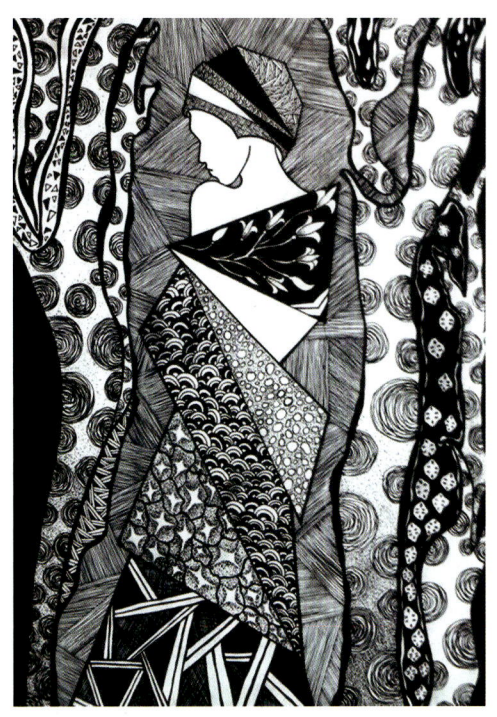

图 1-1

圣的使命,不断推陈出新,用唯美曼妙的艺术语言包装我们的世界,为世界增添光彩。色彩构成作为艺术设计人才培养的基础课程之一,在色彩造型理论、色彩属性、色彩搭配法则上赋予新创想,才能创造出富有艺术韵味的视觉艺术作品。

色彩构成从字面上理解是认识色彩,运用科学分析技巧将两个或两个以上的色彩重新搭配,遵循一定形式的美感规律,使之符合美的需求,构成新的色彩要素。色彩构成主要研究色彩的形成过程,以及如何运用色彩规律、形式美法则和技法,并用科学理性思维分析创造出的新的色彩形式。如图1-4和图1-5所示,学习色彩构成,就是运用不同的色彩体系,把握色彩搭配原则,表现个人对色彩情感的理解。

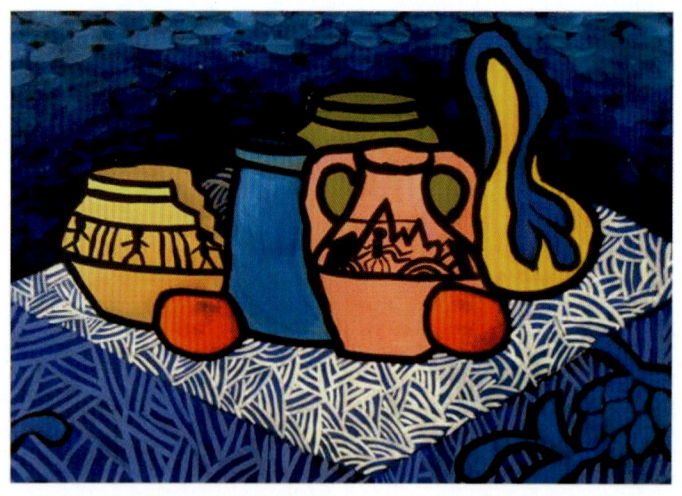

图 1-2

图 1-3

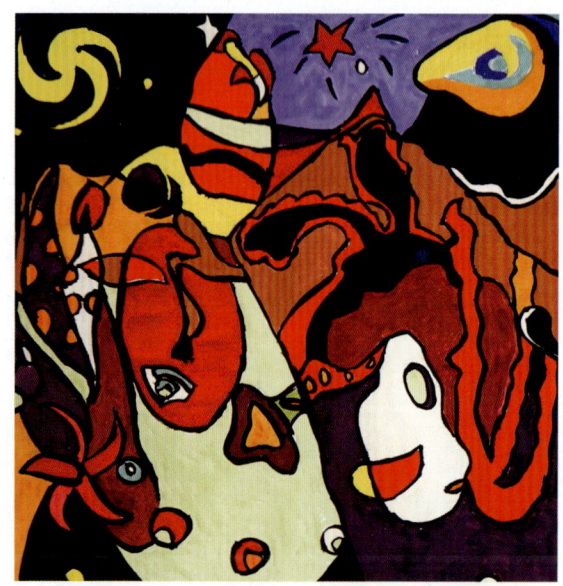

图 1-4

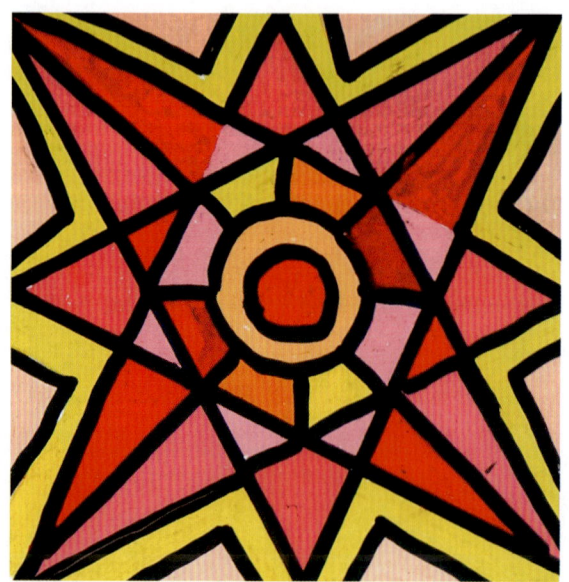

图 1-5

三、色彩构成学习目标与要求

色彩构成在设计领域起着举足轻重的作用,通过课程训练突出培养学生对色彩规律的把握,强化色彩情感,运用理性思维并结合科学方法,让复杂的色彩要素展示出色彩创新效果,诠释色彩艺术魅力,以达到培养视觉创造性的目的,为艺术设计课程做准备。如图1-6所示,色彩构成可使设计师用创意的艺术眼光观察并表达艺术效果,从而形成独特的艺术魅力。

在色彩学习过程中,要求学生掌握色彩形成的原理,以及色彩的属性、要素、情感等因素,运用色彩规

律、理性思维与逻辑分析能力，创造出色彩新视觉空间和组合美感。课堂要求学生能够跟随教师思路学习知识，运用科学的学习方法，举一反三，理论结合实践，及时消化课堂知识。

图 1-6

四、教学方法与教学安排

1．因材施教

教学过程回归学生为主体，课堂讲授知识内容，根据学生个体情况与接受能力，循序渐进一对一地辅导教学，注重培养学生的主观能动性，发挥学生的主体地位，翻转课堂，让每个学生都有所收获，使能力得到提升。

2．案例分析及项目驱动

色彩构成学习过程中通常有两部分学习内容，一部分是色彩相关理论知识，另一部分是为了巩固理论知识而进行的课堂实践内容。本书在设计过程中加入案例分析与项目驱动。案例分析在课堂实践基础上针对知识点联系设计案例进行讲解，理论联系实践，使学生更直观地理解相关知识。教学计划安排过程中，理论结合项目实践，并运用知识点，达到学以致用的目的，教学成效显著。项目驱动指知识点以项目驱动学习，真题真做。例如学习色相对比章节内容时，有手机壳图案设计项目，如图 1-7 所示，在设计定稿后可要求用色相对比来完成相关项目设计，项目实施过程中教师可提出色相对比要求，以及借用设计经验引导学生巧用色相对比知识点，以达到最佳设计效果。

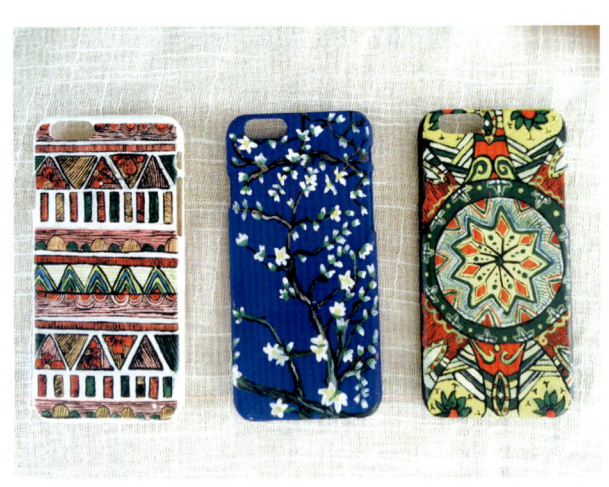

图 1-7

第二节　色彩原理

一、光与色

色彩产生必须满足三个条件，缺一不可，即光、物体、眼睛。光线是色彩产生的重要条件，没有光线则色彩不复存在。美国色彩学家博布尔曾经说过——色彩是光的使者，环境中没有光线，再明亮的眼睛也看不见绚丽多姿的色彩。光的存在赋予色彩绚丽的特征，色彩在光的照耀下千变万化，装饰着万花筒般的世界，满足人们的视觉需求，愉悦人们的精神生活，难以想象没有色彩的世界是多么暗淡无光、恐怖可怕，光与色彩相互依存、不可分割。

从物理学角度简单分析，光是一种电磁波，它有自己的频率和波长。17世纪伟大的物理学家牛顿帮我们解读了光的奥秘，他通过折射镜将一束白色光分解成红、橙、黄、绿、青、蓝、紫七色光，七色光通过折射也能汇集成一束白光，如图1-8和图1-9所示，因此发现了光与色彩的微妙联系，认为有色光谱中包含七色光，我们所见的天文现象"彩虹"也能解释这个原理。所有光线均可分为可见光和不可见光，可见光是波长380～780nm的电磁波，是肉眼可分辨到的七色光谱。不可见光包含红外线和紫外线，是我们肉眼感知不到的。红外线波长通常大于780nm，紫外线波长小于380nm，它们都是不可见光。

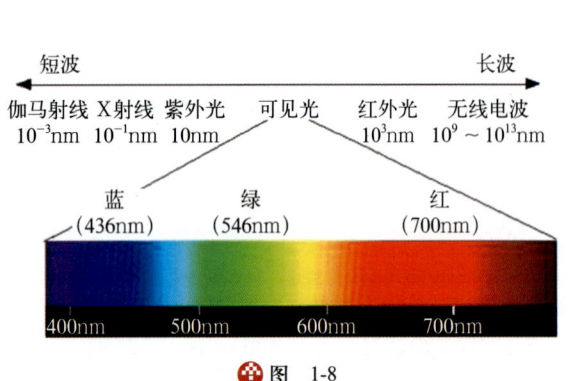

图 1-8

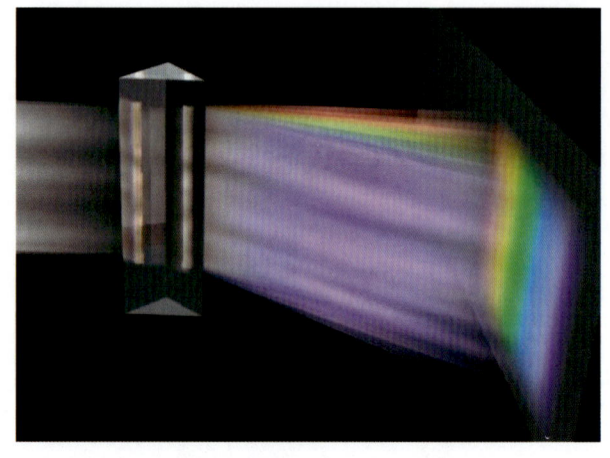

图 1-9

二、固有色、光源色、环境色

1. 固有色

色彩是光波与物体之间经过吸收、反射呈现出来的色彩和物象，我们肉眼所见的色彩是光色一部分被物体吸收，一部分色彩反射出来所形成的反映在物象身上的色彩，称为固有色。例如，人们所见的花朵是红色的，表示光源在照射对象的过程中，物体吸收了本身光源色中的除了红色以外的色彩，而反射出红色，红色即是固有色，固有色是在自然光源条件下相对稳固不变的色彩。例如，我们平时看到的苹果是红色、草是绿色等。所有物体在自然光下本身呈现的色彩，如图1-10（a）所示的图片在自然光下所呈现的色彩即为固有色。

2. 光源色

光是物体产生色彩的重要因素，因此光源对物体影响较大，同一色彩物象在不同的光源条件下会产生不同的色相效果。如图1-10所示，一面白墙在红色光源的作用下形成红墙，在绿色光源的作用下形成绿墙，在黄色光源作用下形成黄墙，物体固有色彩会在光源作用下产生变化。不同的光源色彩称为光源色，一组静物在电灯光源作用下，总体色彩会偏暖色；在日光灯光源作用下，总体色彩会偏冷色；强烈阳光照

耀下物体色彩偏轻柔,柔和阳光照耀下物体呈现沉重感。不但光源色会影响色彩的变化,光源强度对色彩也有影响。

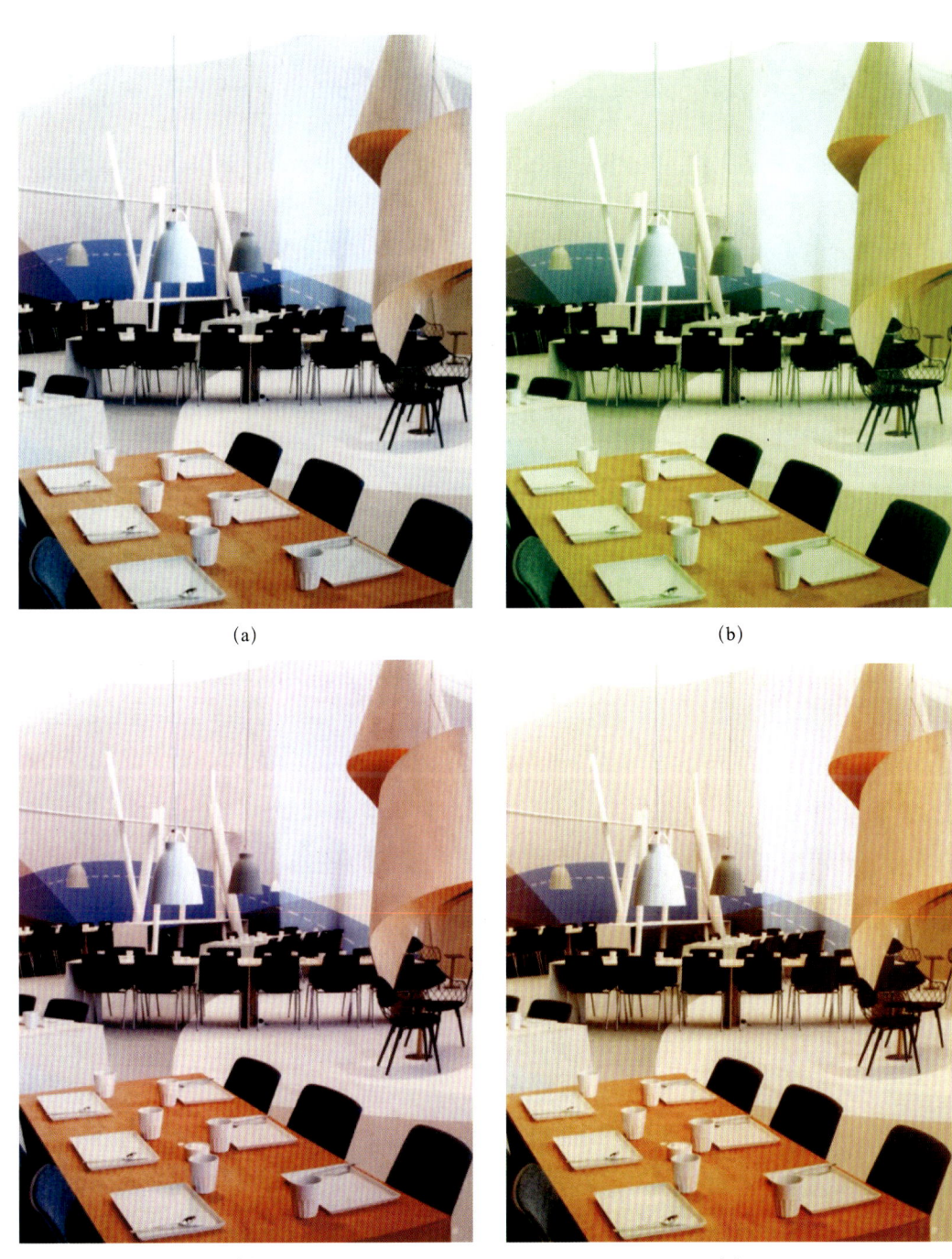

图 1-10 (Jason Strong 摄影)

3．环境色

环境色指环境色彩对物体造成的影响,是物象固有色经过光线折射反射后所呈现出的色彩,是投射到周边物象上的颜色,它是一种柔弱的色彩,会因为对象质感、环境光源不同而产生差异。环境色通常以对象为媒介,常常表现在一些特殊质感上,例如,铁质、玻璃、不锈钢、陶瓷、金属等,通过环境色(反光)的表达,可以精确、生动地表达对象。以上这些物体大多表面精细,反射效果强,如图 1-11 所示,环境色效果凸显。相较于表面细滑的物体,表面粗糙的对象受环境色的影响则较弱,例如,竹篮、毛绒制品等。

三、色彩分类

色彩通常分为两类，一类为有彩色体系，另一类为无彩色体系，有彩色体系和无彩色体系共同构成了微妙的色彩世界。

1. 有彩色体系

有彩色指可见光谱中形成的所有色相，具有丰富多变的相貌特征。世界的美妙离不开缤纷的色彩，有彩色体系是构成曼妙世界的主体，它由红、橙、黄、绿、青、蓝、紫构成主色调，相互调和，微妙的差异都能形成全新的色相，因此色彩才如此多姿多彩。如图1-12所示，色彩表现丰富，以有彩色为主。

图 1-11

图 1-12

2. 无彩色体系

无彩色体系指除了可见光谱中的色相以外的黑、白和黑白两色混合所产生的不同明度的灰色。无彩色体系没有任何色彩相貌，属于中性混合色，因此无彩色与任何有彩色体系中的色相均能调和。现代设计中大面积运用无彩色体系，由于与其他色彩搭配系数高，属于流行色系，因此深受各行业设计师青睐。无彩色体系没有色相差异，但存在明度差别，用色搭配过程中常常运用明度差异来调节不同的搭配效果。

四、色彩三要素

色彩世界纷繁复杂，人们通过认识色彩，从而掌握科学的方法来运用色彩。色彩学家在不断研究探索中深入了解色彩，从而掌握了色彩的表达规律，总结出任何色彩都离不开色彩三要素，也称三属性，即色相、明度和纯度。运用色彩的前提是要对色彩的科学性质有所了解，通过了解三要素，掌握色彩的发展脉络与规律，为更科学地运用色彩做好充分的准备。

色相指色彩的相貌。每个色彩在特定的光谱下都有各自的位置，每个光波不同的距离位置代表着不同的色彩相貌。基本色彩相貌主要包括红色、橙色、黄色、绿色、蓝色、紫色，这些色彩之间互相关联。著名色彩学家伊顿创立了色相环，如图1-13所示，通过色相环可以清晰地表达色彩相貌，以及相貌之间的微妙关联。从色相环中可看出三原色，色料三原色为红（大红）、黄（柠檬黄）、蓝（湖蓝）。三原色是三种不可调和的色相，色相环中多种颜色相调和不可能得出原色，而原色则可以调出千千万万种色彩，例如，黄色加蓝色调和会形成绿色，紫色可通过红色与蓝色相调和而得到。

间色是色相环中两种原色相调得出的色彩。例如，黄与蓝相调得到的中间色是草绿色，即为间色，每两个原色相加可得到一种间色，因此有三种间色，分别是：黄＋蓝＝绿、黄＋红＝橙、蓝＋红＝紫，间色有绿、橙、紫三种颜色。间色色彩纯度比原色纯度有所降低。复色是间色与原色相调和而得到的色彩，例如，黄色＋绿色＝黄绿色，黄绿色为复色。其他以此类推。

明度指色彩的明亮程度，由于光的强度不同，所表现出的色彩深浅程度也不同，如图1-14所示。色彩明度变化可体现在两个方面，一方面主要是每个色相本身自带明度差异，例如，紫色和黄色，黄色明度较高，紫色明度较低。另一方面可通过加白色或黑色来改变色彩的明度。准确把握色彩的明度关系，是合理调配色彩的重要途径，在明度学习过程中，应熟悉各个明度差异所带来的艺术对比效果，从而形成色彩架构，展示色彩的魅力。

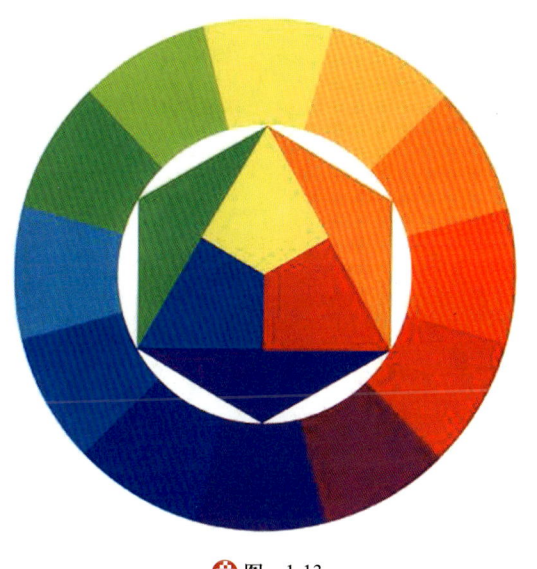

图 1-13

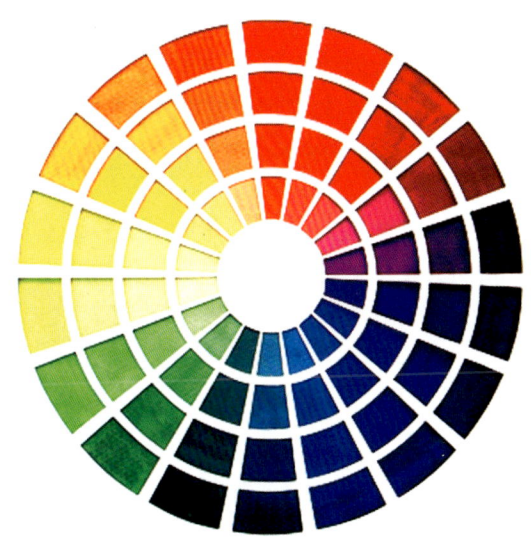

图 1-14

纯度指色彩的纯净程度，即鲜艳程度，也称为色彩艳度、饱和度等。可见光谱中单一色相为极限纯度，两种或两种以上色相相加就会降低纯度，相加数量越多纯度越低。如使色彩纯度降低也可通过加色料灰色获得，灰色是纯度最低的色彩，没有任何色彩偏向，任何一个色彩加入灰色越多则纯度越低。如图1-15所示，通过加灰色可降低纯度，从而带来不同的色彩对比感受。纯度高低对人的色彩情感有一定的影响，高纯度色彩是鲜艳活力的象征，容易调动激情、触动情感。例如，红色热情、激烈，是令人热血沸腾、充满激情的色彩，大部分原因是由于红色纯度较高，能激发联想。接近灰色的灰红色，则显得沉稳、没有激情，更多表现出的是稳重。色彩纯度变化为色彩表达提供了指向性，准确把握色彩纯度有利于准确运用色彩体系。

 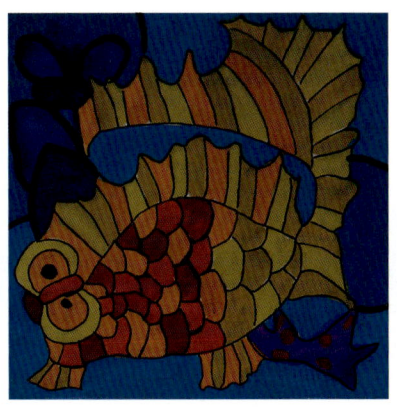 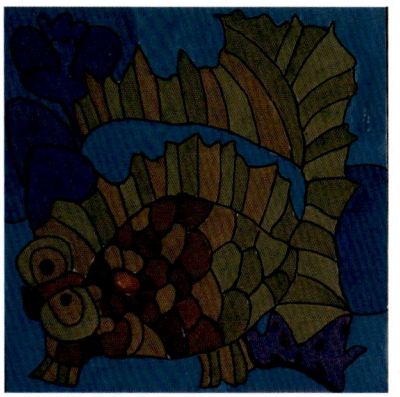

图 1-15

第三节　色彩构成与现代设计

一、色彩构成与平面视觉设计

色彩构成运用在设计领域中,主要体现在商业设计活动中如何科学运用色彩,彰显设计魅力。平面设计也不例外,任何设计都离不开色彩,平面设计是通过视觉元素赋予设计思维一定的造型和文字,引起观众共鸣,从而达到预期的宣传效果,满足精神需求,在这一设计活动中色彩不可缺少,是进入人视觉的第一印象,因此色彩在设计中充当重要角色。生活中随处可见的设计都离不开色彩要素的运用,例如,交通标识中的红灯、绿灯、黄灯,如图 1-16 所示,设计中应充分考虑色彩的属性以及自带的情感倾向,比如,红色给人警醒、黄色给人缓和提示、绿色代表轻松通过,准确把握色彩的情感倾向与属性,与设计合理融合,才能达到设计目的及效果。交通标识系统中指示牌由红色、黑色和白色组成,如图 1-17 所示,红色是色彩系统中波长最长的颜色,色彩学家做过这样的实验,同时将红、橙、黄、绿、青、蓝、紫放在同一距离,最容易映入眼帘的是红色,这是由于色彩波长越长,就越容易被视觉感知,波长最短的是紫色,因此交通信号灯等醒目标识均不会采用波长短的色彩。

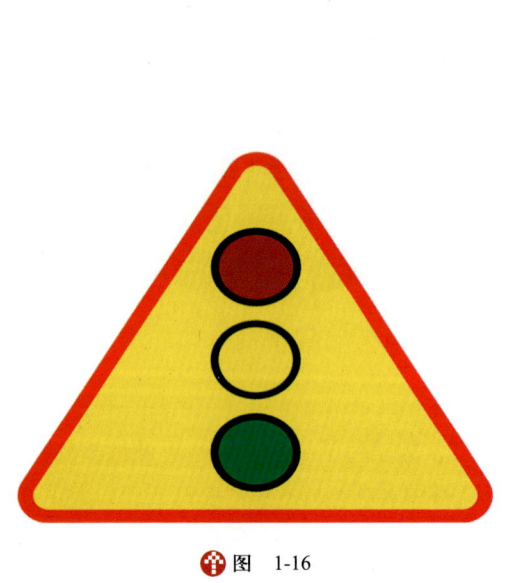

图 1-16

图 1-17

餐饮业的视觉设计大多以暖色为主,例如,黄色或红色一般容易引起人的食欲,人们通过视觉感官对色彩产品联想,黄色使人联想到甜美、可口、阳光、积极。红色表达积极向上,对食欲有刺激作用。如图 1-18 和图 1-19 所示,标识以红色、黄色作为主色调,容易被大众接受并且令人印象深刻,巧妙运用了情感因素激发食欲,突出色彩的对比属性,抓住人的视觉关注点,起到宣传企业品牌的作用。

平面设计领域中的包装设计也展示了色彩构成运用的重要性,琳琅满目的商品包装世界,除了造型各异,色彩是最容易吸引消费者眼球的因素。平面设计师使尽浑身解数在图形创意及色彩上做文章,再好的图形也需要色彩武装才能出彩。例如,各种口味的果汁包装,充分利用了色彩的味知觉,有强烈的指向性。红色代表草莓味、紫色代表蓝莓味、橙色代表鲜橙味等,如图 1-20 ～图 1-24 所示。招贴设计中也不乏巧妙运用色彩的范例,如图 1-25 ～图 1-28 所示,招贴设计创意新颖,结合色彩属性突出广告宣传主题是重点,这些图运用色相对比、明度对比、纯度、冷暖等因素展示色彩魅力,运用色彩情感引起观者共鸣。UI 界面设计中的图标设计就巧妙结合色彩原理突出了用户体验的合理性,如图 1-29 和图 1-30 所示。

图 1-18 （海右博纳）

图 1-19 （餐饮品牌设计研究室）

图 1-20

图 1-21

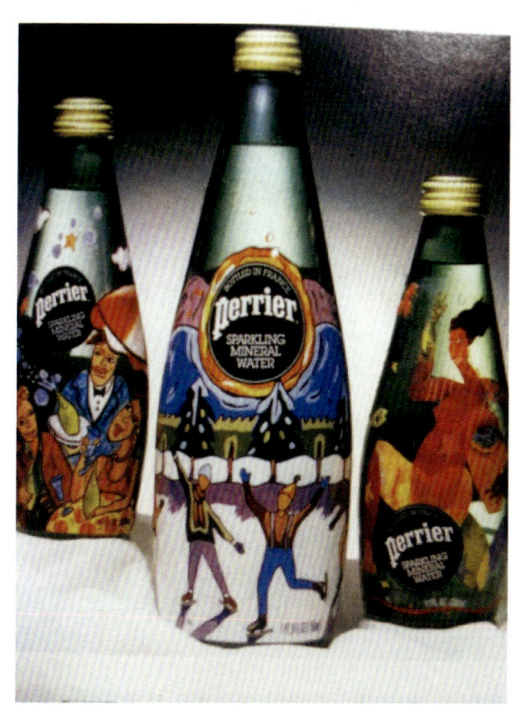
图 1-22

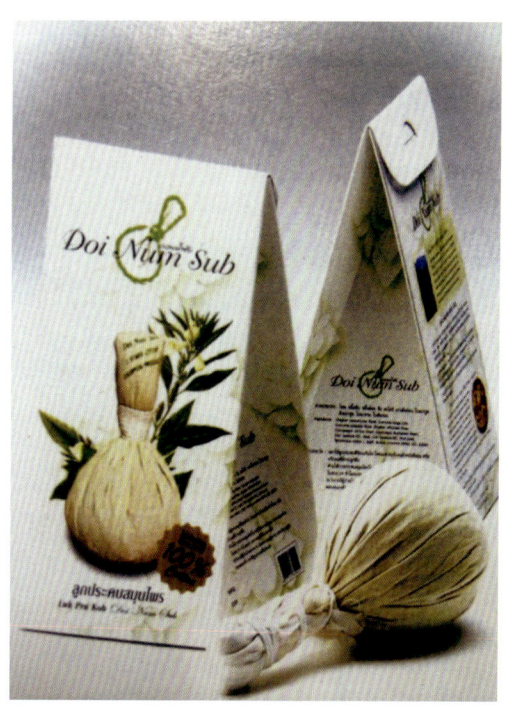
图 1-23

色彩构成

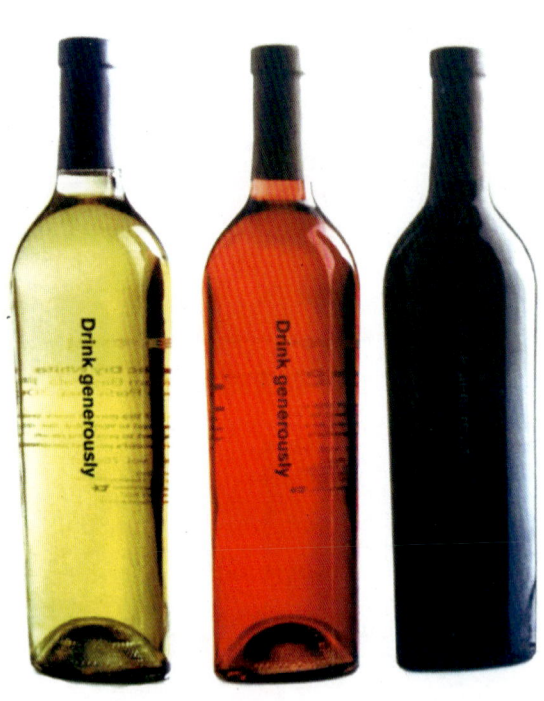

图 1-24

图 1-25

图 1-26

图 1-27

图　1-28

图　1-29

图　1-30

二、色彩构成与室内设计

　　色彩构成在室内设计中占有重要地位。色彩与生活息息相关,特别是居住环境设计,只有色彩设计符合居住者的审美情趣,才能满足人们的精神需求。室内空间设计作为一项独立的空间设计,除了造型设计以外,主要用色彩来触动人的情感,直接影响人的情绪和审美。美国的心理学家做过这样的实验,将两个同等病情的心理疾病患者同时放在两间色彩不同的居住空间内一个月,来证明色彩对人的心理及情感产生影响的情况。一间室内空间刷上红色墙面,另一间是白色墙面,一个月后两人同时离开房间,两名患者表现出了不同程度的病情变化,居住在红色墙面房间内的患者明显焦虑、急躁,病情加剧;居住在白色墙面房间内的患者病情稳定。通过这个实验,更加确定了色彩在居住环境中对人的影响。因此运用色彩点缀空间环境设计是室内设计的重要环节。

　　如图1-31所示的室内设计是阁楼设计,在光线不足且空间有限的情况下合理运用色彩至关重要,设计师在色彩选择上,用大面积白色墙面作为主色调,用红色与白色鲜艳醒目的色彩搭配设计,提亮室内的

空间环境色彩,弥补空间不足的室内缺陷。空间色彩设计中色彩运用得当能起到温度调节和气氛调节的作用,冷色系的室内环境设计如图1-32所示,展示出的是沉着稳重,有种清风徐来的风情,色彩在其中起到了至关重要的作用。图1-33以黄色为主色调,带来温馨的视觉感受,甜蜜、祥和、温馨是主基调。总之,色彩在室内设计中扮演着神奇的角色,它不但可触动情感,还能弥补室内败笔,调节装饰、材质冲突,可以花小钱办大事。

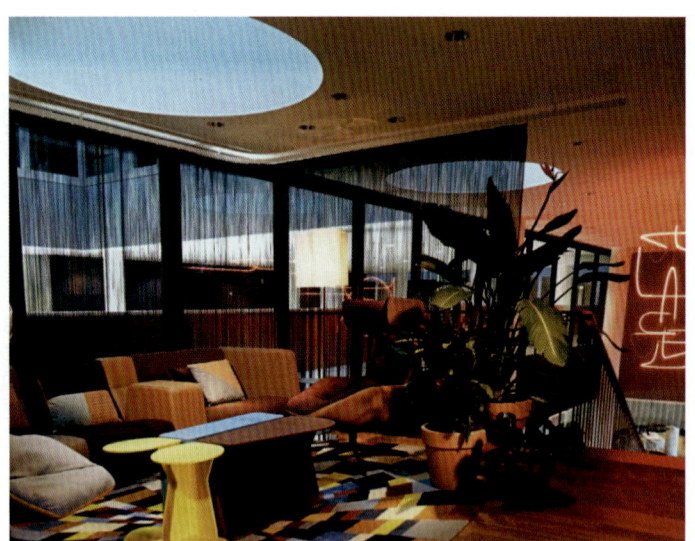

图 1-31

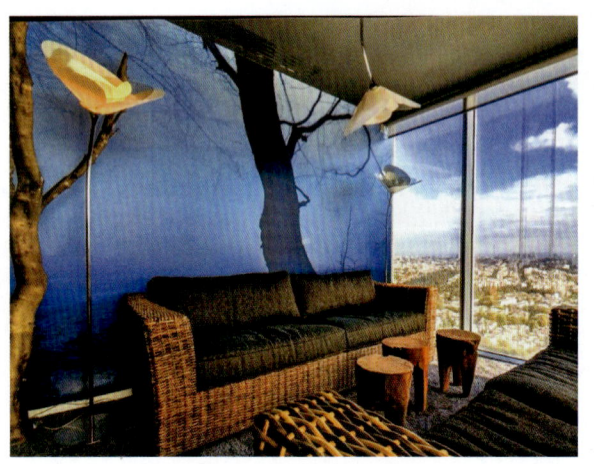

图1-32 (《软装世界》)

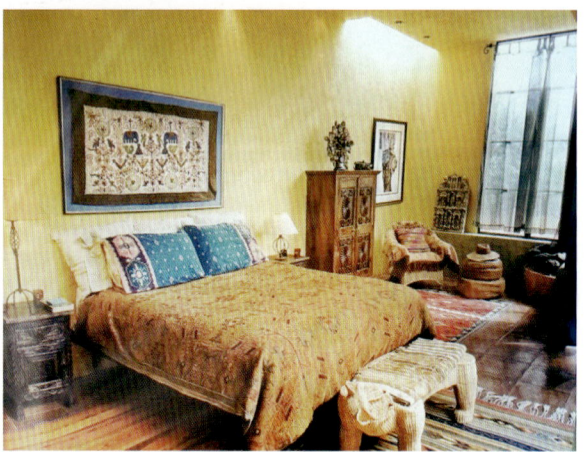

图 1-33

三、色彩构成与服装设计

 色彩是服装设计要素之一,是影响服装效果的重要因素。色彩是信息传递的重要手段,服装作为装点修饰,是满足人类精神需求的物质途径。有人曾经做过这样的实验,当一个人从远处走来,最先映入眼帘的是服装的色彩,然后是人的外形,最后才是容貌,由此可见,服装色彩设计在服装领域中的重要性,如图1-34和图1-35所示。服装色彩设计要掌握色彩的属性和情感,以及色彩搭配技巧,色彩搭配要充分考虑服装造型、材质面料,符合设计风格,不同的年龄段、体型、肤色、性别均有不同的设计风格,色彩设计与以上要素高度融合才能设计出优秀的作品。服装布料的花纹是服装设计的基础,如图1-36～图1-39所示,只有不同纹理搭配相应的精细色彩设计,服装布料才能出彩,也才能为服装设计提供有力的设计保障。

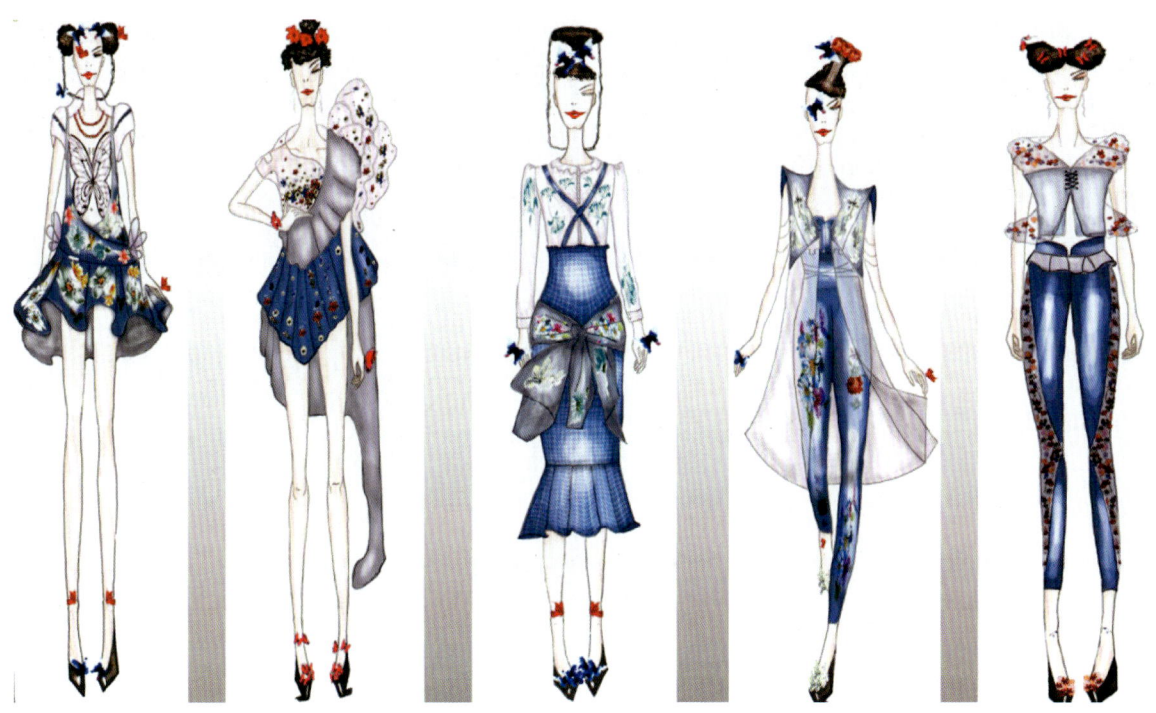

图 1-34

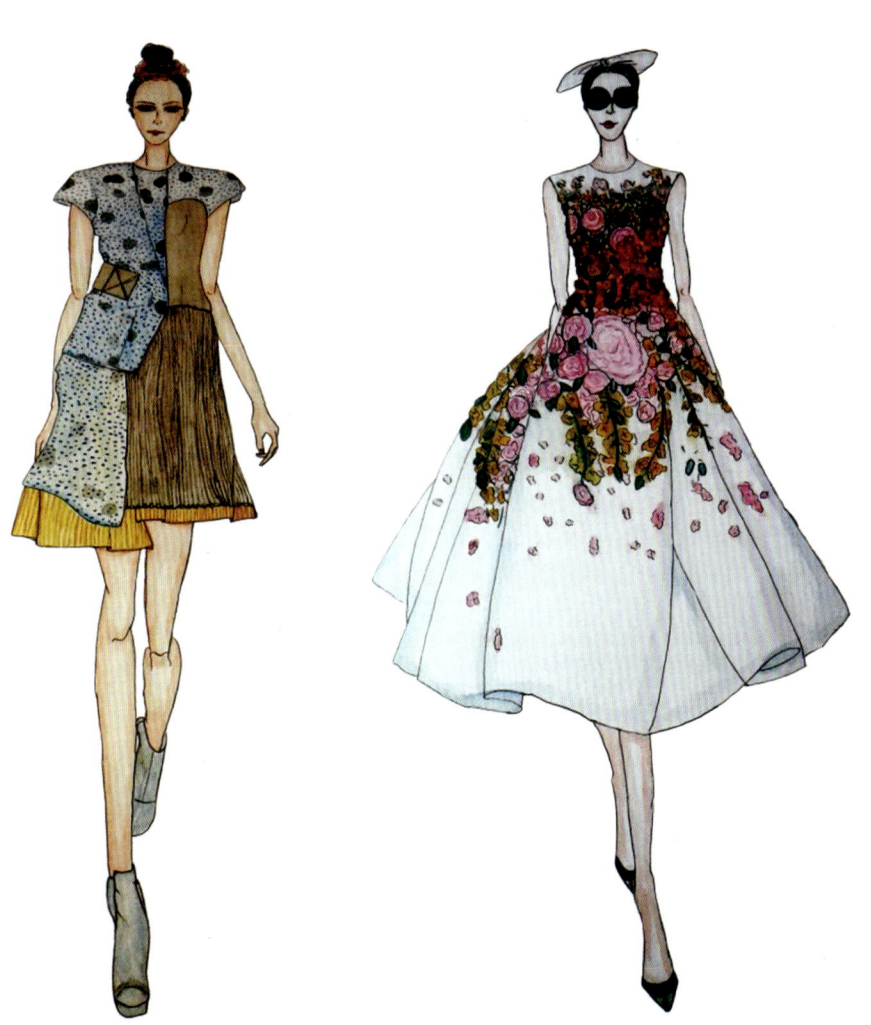

图 1-35

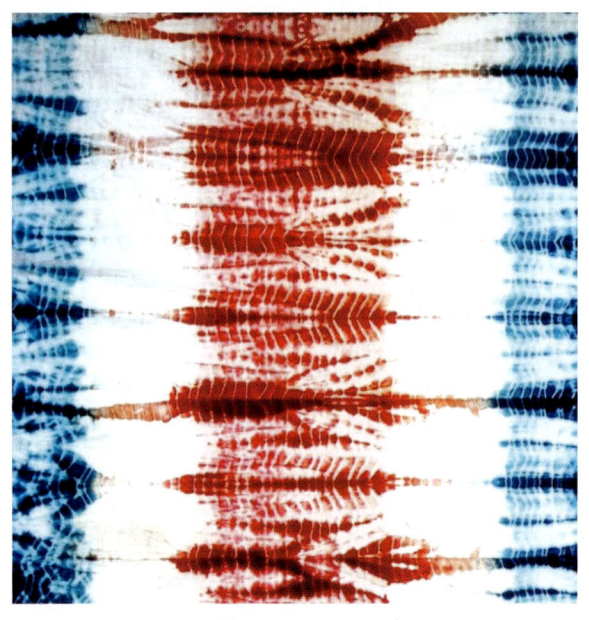

图 1-36 (姜丽婷)　　　　　　　　　　　　　图 1-37 (吴曼丽)

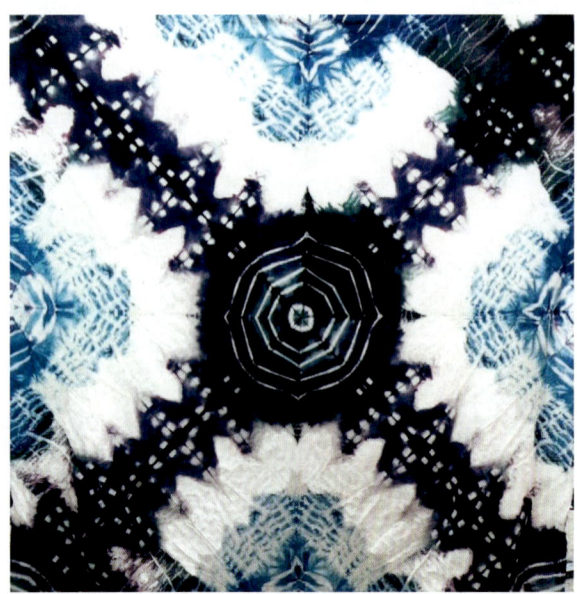

图 1-38　　　　　　　　　　　　　　　　　图 1-39 (魏雪君)

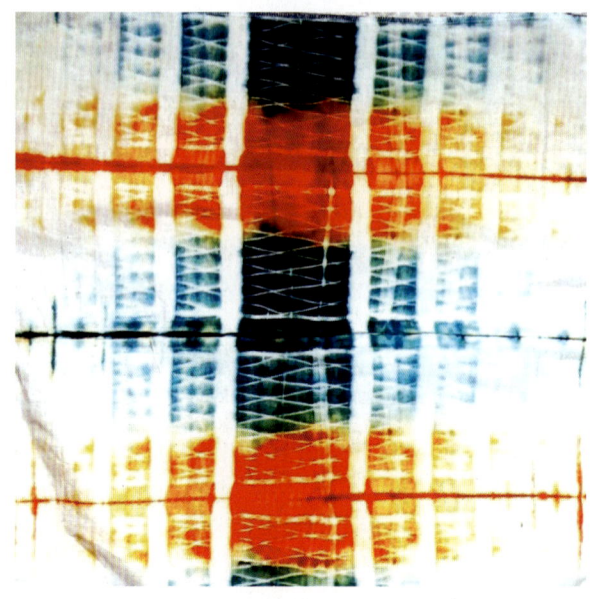

四、色彩构成与动漫设计

色彩是情感世界的表达与宣泄，在动漫设计领域通过色彩碰撞达到共鸣的例子很多。动漫设计中角色是一个重要表达形式，动漫角色设计根据动漫造型定位和造型特点、性格特征，运用贴切的色彩搭配，表达完美的角色情感，带给观众情感共鸣。如图 1-40 和图 1-41 所示，著名的日本动漫《哆啦A梦》深入人心，动漫角色叮当猫的造型设计呆萌，色彩运用了鲜艳的湖蓝色，蓝色可使人联想到海洋、天空、智慧，与角色的性格和造型特点，以及受众群体高度契合。卡通漫画设计的正面人物多使用鲜艳、纯真的色彩。温暖色彩表达温馨的场景和快乐温馨的画面。昏暗沉重的色彩烘托紧张气氛，灰冷色表达的场景多是烘托悲凉的气氛，与剧情相互呼应，如图 1-42～图 1-44 所示，不同的画面通过不同的色彩烘托气氛。

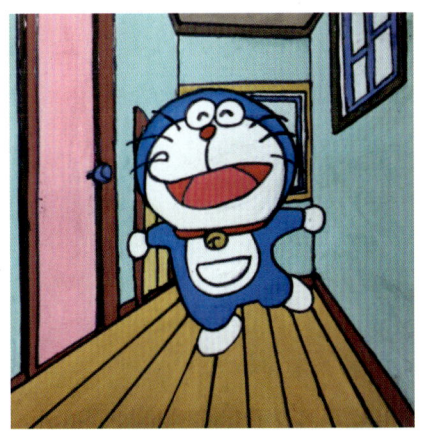
图 1-40

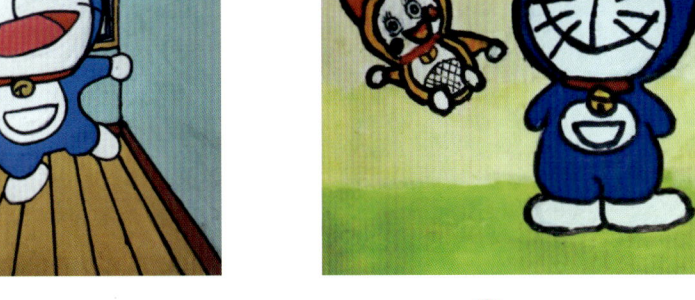
图 1-41

图 1-42 （叶智成）

图 1-43 （叶智成）

图 1-44 （叶智成）

第2章 色彩对比构成

第一节 色相对比

色相即色彩相貌,在可见光谱中每个特定波长均代表了各自不同的色彩相貌,犹如每个人的相貌,是独一无二的符号。色彩体系中的相貌存在自身规律、特征以及对比关系,蕴含着强烈色彩个性及情感,通过学习训练,把握色彩相貌间的构成对比关系,从而准确呈现情感内涵。

色彩学家不断地探索研究色彩的相貌,发现可见光谱中的色彩相貌存在一定规律,色相之间存在联系,并通过色相环的形式呈现其联系,展示色彩规律。如图2-1所示,色相环让我们清晰认识每个色彩,以及通过位置关系明确色彩间的相互关系。色相对比主要包括对比色对比、互补色对比、邻近色对比、同类色对比。

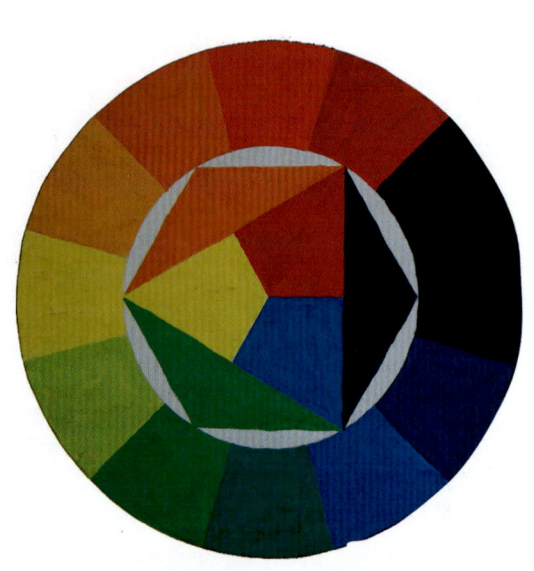

图 2-1

一、对比色对比

对比色是在24色相环中距离处于130°到180°之间的对比色彩,如原色对比中,黄色、大红色和湖蓝色形成对比关系,如图2-2所示。三原色是其他色彩不能调出的颜色,三个色彩之间关联较小,因此带来的色彩对比关系较强烈,可用于表达激烈、兴奋、鲜明的不可调和情感,但画面如过多使用对比色容易使人产生视觉疲劳。对比色训练中的缓和对比效果手法可改变其色彩纯度和明度,对比色本身色彩鲜艳、活泼,具有强烈的对比关系,因此在设计过程中应酌情运用该色系,如需突出画面的某个部分,可运用对比色突出设计意图。

二、互补色对比

互补色是色相环中呈现180°对立关系的色彩,三组补色关系互为互补,在色相环中很容易发现是由其中一种原色和另外两个原色调和的间色构成一组补色,如图2-3所示。柠檬黄和紫色形成补色关系,紫色是蓝色和红色的间色。以此类推,第二组补色关系为蓝色和橙色,第三组补色为红色和绿色,互补色对比关系比对比色对比程度更加强烈且不可调和,互补色对比给人带来更加刺激的对比感受,拥有

强烈的民族色彩,中国民间文化常常运用补色对比,例如,少数民族服饰、民间年画等。有这么一句俗话:"万绿丛中一点红",阐述的就是互补色对比特点,互补色对比运用应注意纯度、明度和面积变化调节的对比强度。

图 2-2

图 2-3

三、邻近色对比

邻近色呈现在色相环中15°到45°以内。邻近色也称相邻色,从字面上可理解为两种相邻近的色系,例如,红色系包括玫红、大红、深红等,紫色、蓝紫与红色系互为邻近色,如图2-4所示。邻近色对比较对比色对比、互补色对比柔和许多,邻近色对比丰富、活泼、协调。如图2-4所示表达的整体色彩效果协调,色彩层次丰富,表达主体突出,但对比柔和、协调,较好地诠释了邻近色的对比效果。

四、同类色对比

同类色是在色相环中15°以内的色彩,同类色通常是同一色彩体系,色彩高度统一,运用明度和纯度变化丰富画面,带来的色彩情感层次丰富。例如,红色、粉红、深红等属于同类色,同类色对比可带来高度统一的协调情感,同时又具有略显单调、乏味的色彩对比效果。如图2-5所示,色彩单一但层次丰富。同类色在现代设计中,常常用于环境渲染,可烘托画面情感。

图 2-4

图 2-5

通过色相对比训练,认识各个色相并感受每个色彩自身的情感特点,色相对比之间如同类色可带来丰富层次的艺术美感,其不张扬含蓄的特点可灵活运用于设计中。邻近色对比在高度统一的基础上,色彩更加丰富多彩。对比色对比强烈、张扬,应用时应掌握色彩对比特点,通过合理调节比例、面积达到最佳表达效果。互补色对比可用于表现强烈的民族色彩效果,对比在明度和纯度、面积上均有不同要求,经过丰富的实践经验,才能更好地掌握互补色对比色彩的性质。

色彩对比构成训练在强调掌握对比情感规律的同时,也需注重视觉美感能力的提升训练,作品在完成色彩对比要求的同时,通过添加丰富画面的点线面效果,达到视觉美感的提升作用。如图 2-6～图 2-51 所示,均是较好表达色相对比的作品。

图 2-6

图 2-7

图 2-7（续）

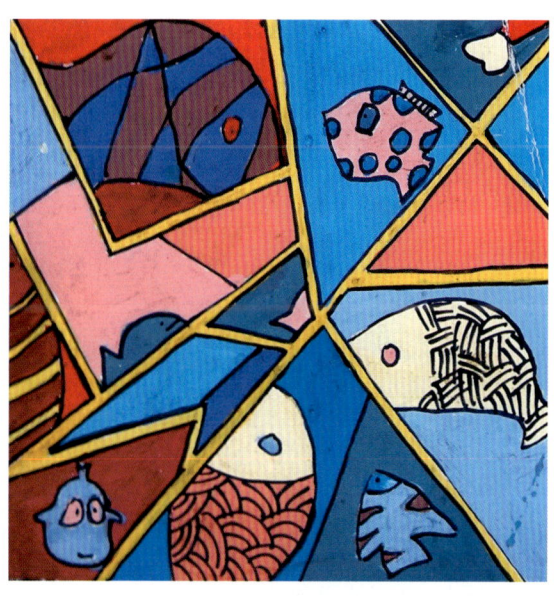
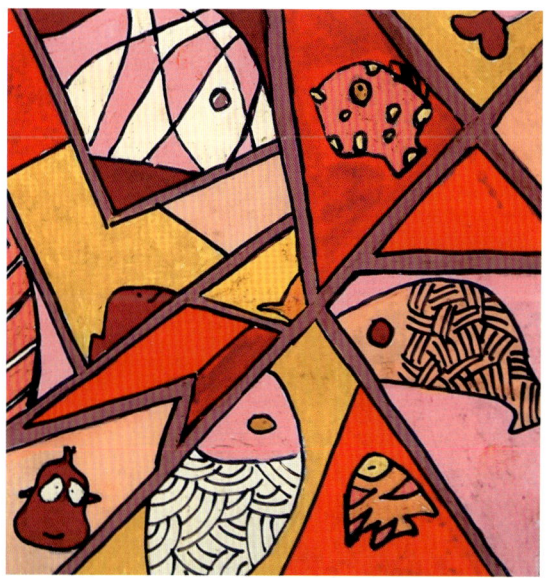
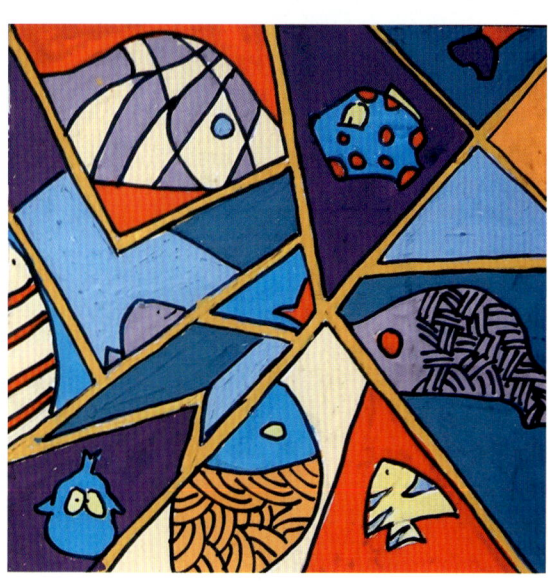
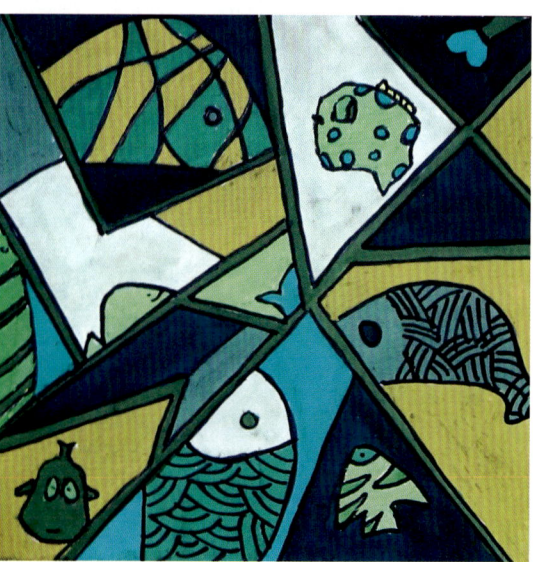

图 2-8

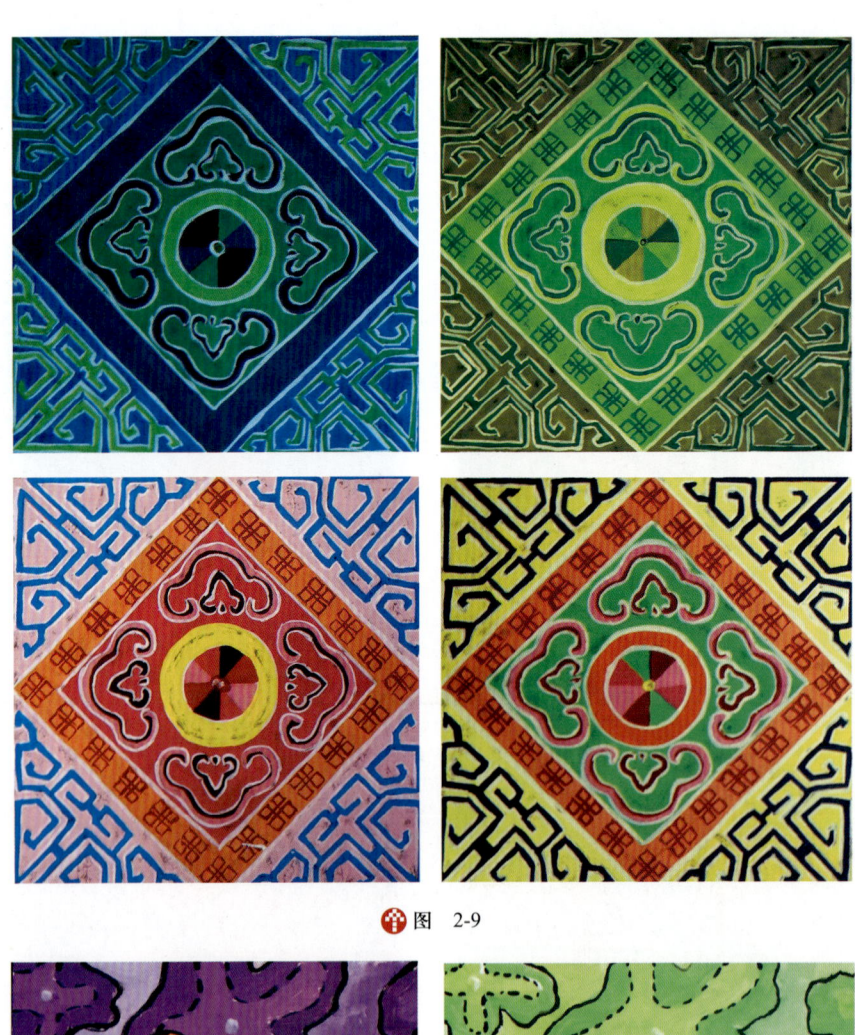

图 2-9

图 2-10

图 2-11

图 2-12

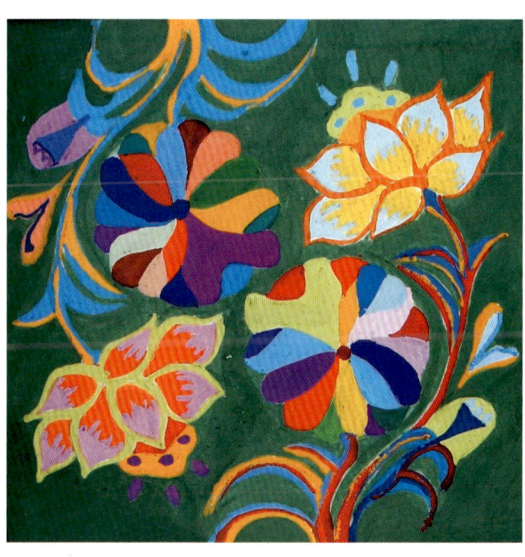

图 2-13

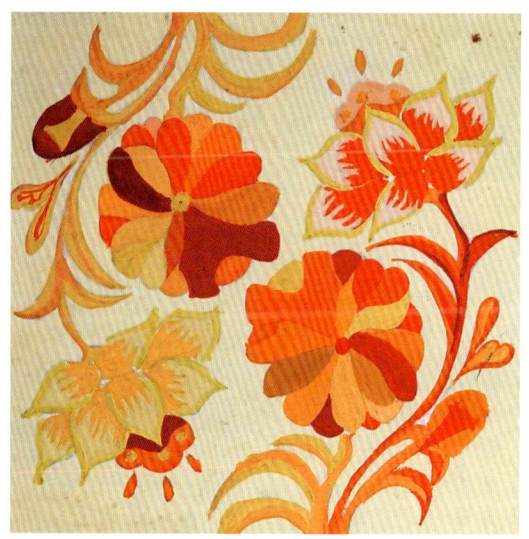

图 2-14

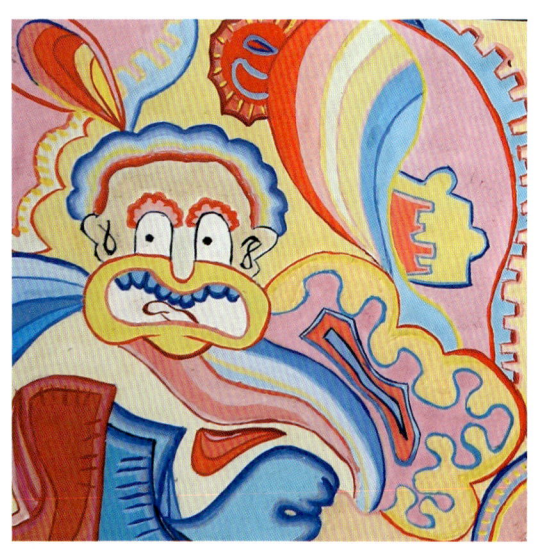

图 2-15

图 2-16

图 2-17

图 2-18

图 2-19

图 2-20

图 2-21

图 2-22

图 2-23

图 2-24

图 2-25

图 2-26

图 2-27

图 2-28

图 2-29

图 2-30

图 2-31

图 2-32

图 2-33

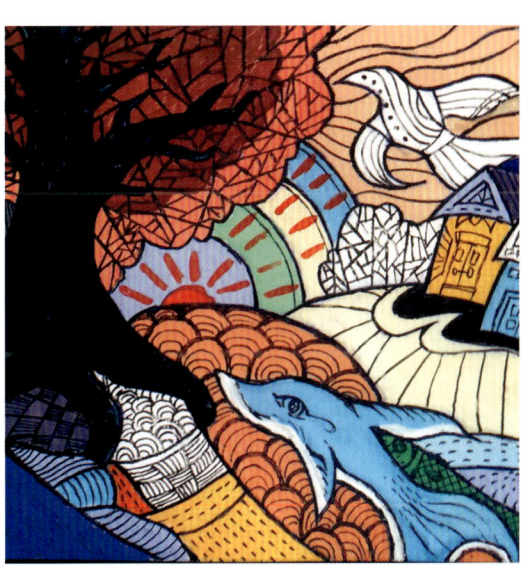

图 2-34

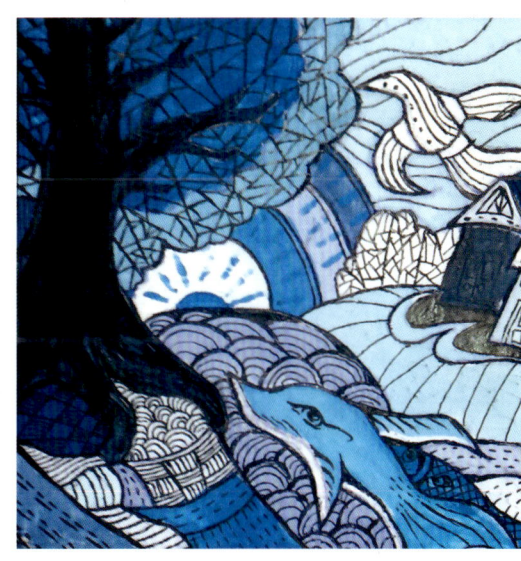

图 2-35

图 2-36

图 2-37

图 2-38

图 2-39

图 2-40

图 2-41

图 2-42

图 2-43

图 2-44

图 2-45

图 2-46

图 2-47

图 2-48

图 2-49

图 2-50

图 2-51

五、色相对比在设计中的运用实例赏析

现代设计中运用色相对比的实例比比皆是，大部分作品能紧扣对比特点，突出表现色彩情感精华。例如，互补色用在宣传民族文化的主题招贴作品中；电视广告运用对比色突出广告主题；画册设计封面背景运用同类色对比，含蓄而又丰富……如图 2-52～图 2-54 所示，均是色相对比运用较好的范例。

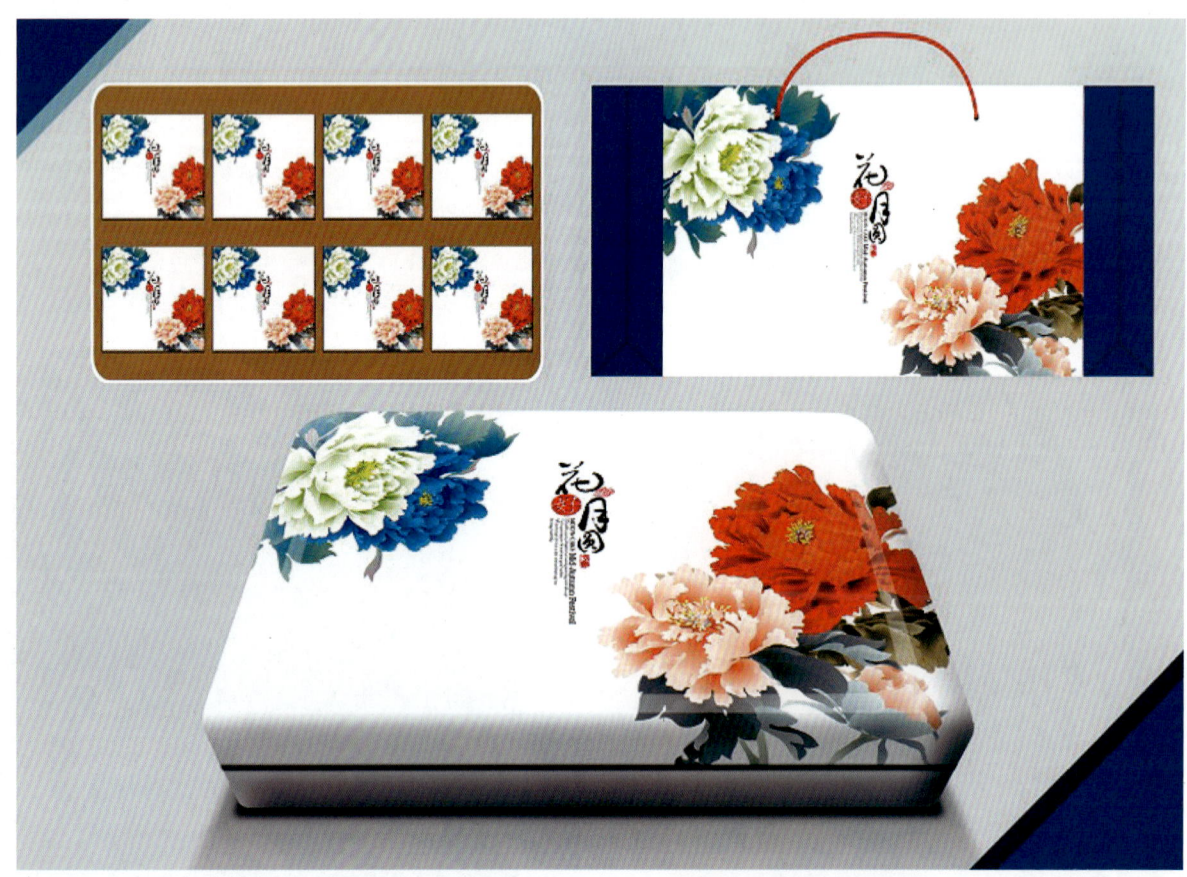

图 2-52

图 2-53

图 2-54

第二节 纯度对比

色彩纯度指色彩的纯净程度，也称艳度、彩度。可见光谱中波长单一，单纯显示色彩纯度较高，色相环中原色纯度最高，间色纯度稍有减弱，复色纯度较原色、复色低，由此可见色彩越单一纯净度越高，色彩混合越多纯度越低。如图 2-55～图 2-58 所示，色彩纯度变化可通过添加无彩色体系中的黑、白、灰来表现不同纯度变化，黄色加入灰色，形成灰黄色，纯度降低。低纯度色彩可以表达忧郁、凝重的色彩情感，高纯度色彩可以表达明快、清新、生机勃勃的情感，如图 2-57 和图 2-58 所示。不同年龄段的人对色彩纯度的适应也不尽相同，中老年喜好色彩纯度低的色彩，例如，在设计老年人的服装、物件时多运用纯度相对低的色彩，年轻人则更倾向于喜好鲜艳、活泼的高纯度色彩，与之相关的设计均采用纯度高的色彩体系。高纯度色彩带来鲜艳、活泼、跳跃、激烈等色彩情感，如图 2-55 所示。设计用色应主张适度搭配，以取得纯度对比平衡点，达到设计色彩的绝佳效果。

图 2-55

图 2-56

图 2-57

图 2-58

 色彩纯度训练包括高艳、中艳、低艳、艳灰四种具有纯度差异的色彩，通过练习，感悟不同的色彩纯度对比产生的情感变化，高艳对比（如图 2-59 所示）表现强烈、积极、兴奋、饱和的情感特征；中艳对比（如图 2-60 所示）表现稳重、含蓄、端庄的色彩情感；低艳对比（如图 2-61 所示）表现沉闷、乏味、枯燥、阴冷等色彩情感；艳灰对比（如图 2-62 所示）指高纯度色彩与低纯度色彩的对比，通过面积、造型、色相的合理运用，使艳灰纯度对比得当，可形成艳色与低纯度色彩相互辉映，生动活泼却不失内涵的效果，从而体现出了另一种色彩对比的高雅特点。

 如图 2-63～图 2-98 所示是展示纯度训练的作品范例，每幅作品均能准确表达每个纯度对比产生的调性，画面调性使观察者产生情感共鸣。它们要么强烈、激昂、积极向上；要么含蓄不失激情、充满活力；要么朦胧且带着淡淡的清新；要么暧昧且带着淡淡的神秘色彩。让我们通过色彩宣泄情感，感化我们的美好世界。

图 2-59

图 2-60

图 2-61

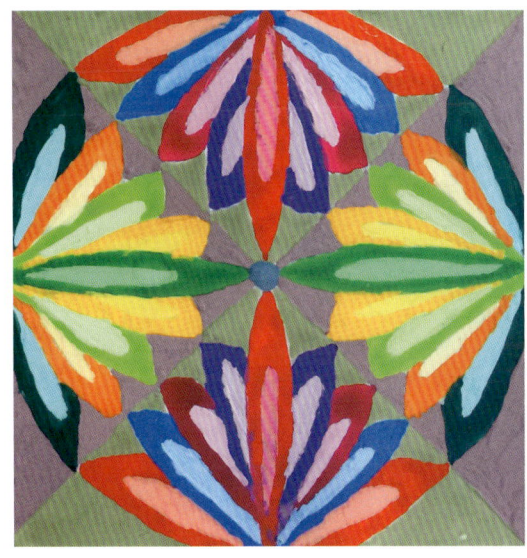

图 2-62

图 2-63

图 2-64

图 2-65

图 2-66

图 2-67

图 2-68

图 2-69

图 2-70

图 2-71

图 2-72

图 2-73

图 2-74

图 2-75

图 2-76

图 2-77

图 2-78

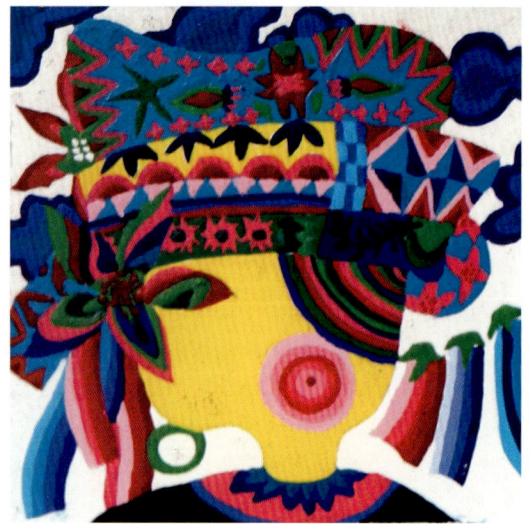

图 2-79

图 2-80

图 2-81

图 2-82

图 2-83

图 2-84

图 2-85

图 2-86

图 2-87

图 2-88

图 2-89

图 2-90

第 2 章 色彩对比构成

图 2-91

图 2-92

图 2-93

图 2-94

图 2-95

图 2-96

图 2-97

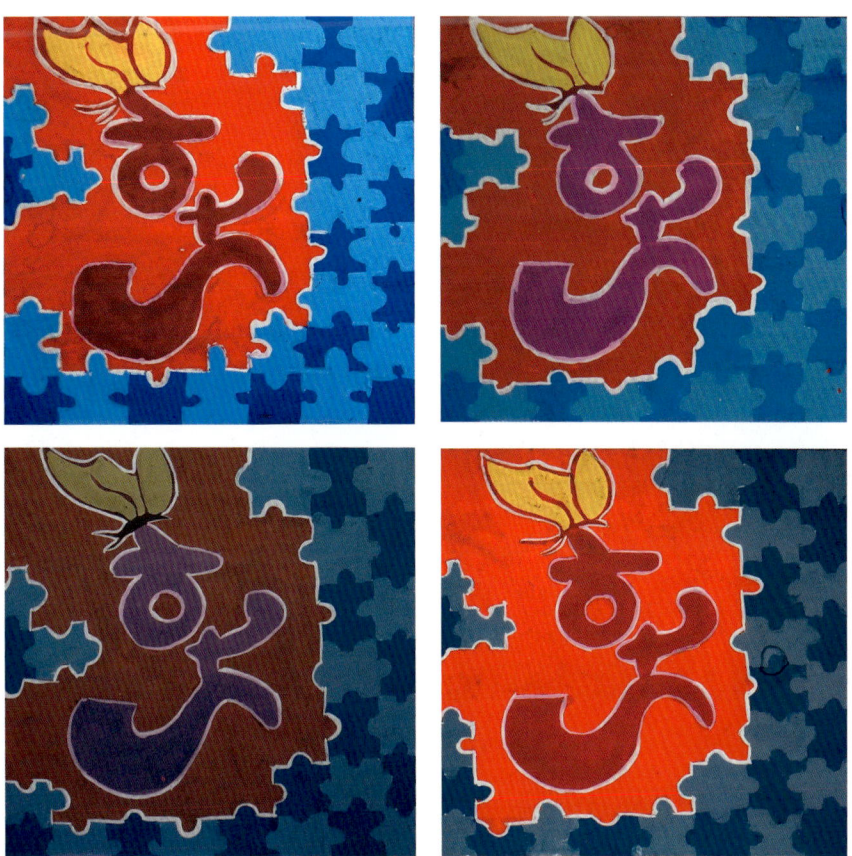

图 2-98

纯度对比在设计中的运用实例赏析如下。

纯度对比运用在现代设计中,根据主题不同,强调不同色彩层次的对比情感。如图2-99所示,室内设计色彩运用纯度较低的灰白色作为主墙面基调,整体含蓄、简单,软装饰材料运用红色沙发形成鲜灰对比,简单中不失高雅格调。

图 2-99

动漫设计中,纯度对比色彩体系运用范畴以纯度高色彩为主,高纯度色彩深受少年儿童青睐,高纯度色彩鲜艳、积极,童话般的色彩世界给人以无限的欢乐和遐想。如图2-100所示,在表达天真无邪的童话世界时,色彩纯度的表现功不可没。

图 2-100

纯度对比常用于广告招贴设计中,设计师一般善于运用纯度的微妙变化抓住消费者眼球,从而达到预期的设计效果。如图2-101所示是一组糖果招贴设计,诱人的人物表情结合色彩纯度变化以突出主题,让人跃跃欲试,达到了广告宣传的效果。

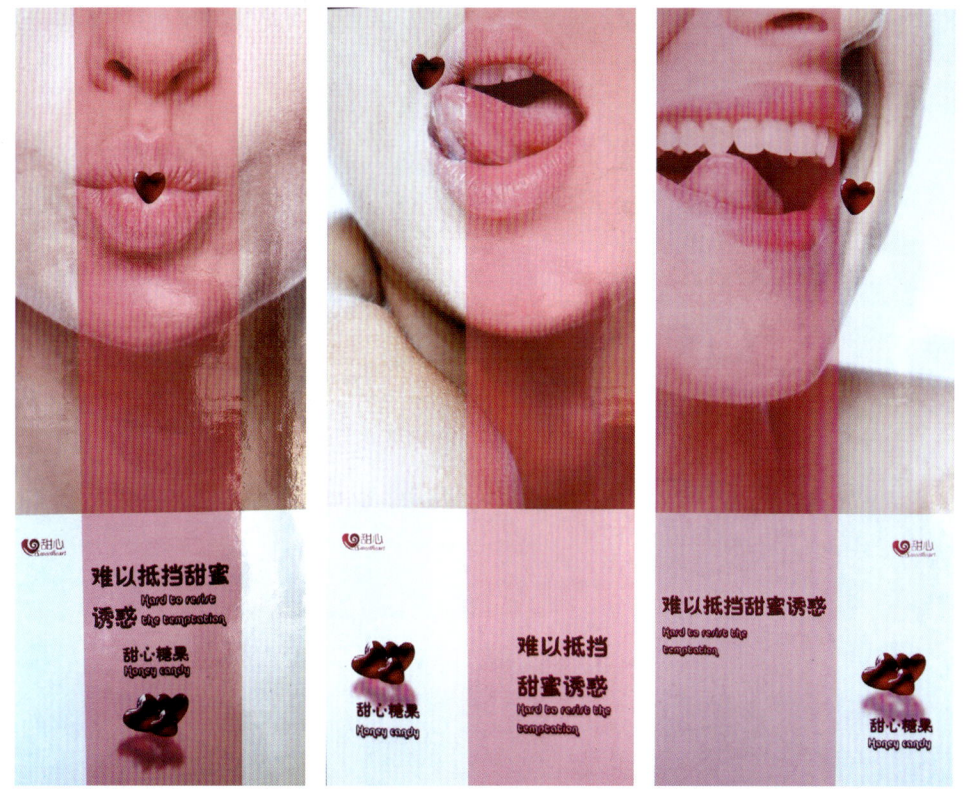

图 2-101

第三节 明度对比

明度是色彩三大要素之一,明度即色彩明暗度,明度差异形成的色彩对比称为明度对比。明度是三个要素中的重要因素,每个色彩层次通过明度对比可轻松起到拉开层次的作用。通过学习训练,掌握色彩层次的处理方法和用色技巧,达到轻松配置色彩的目的。如图 2-102 所示,该图片是 Photoshop 绘图软件的拾色器,图片右侧的长条形用于表现色彩的可见光谱变化,即本书前面介绍过的色相。拾色器中的正方形区域诠释了色彩的明度和纯度,横向则表达了色彩的纯度变化。同一条直线上,越靠近左侧色彩纯度越低,越靠近右侧色彩纯度越高。拾色器纵向表达每种色彩的明度变化。通过观察可发现,同一直线越接近纵向上端的色彩(白色),色彩明度越高;越接近下端的色彩(黑色),色彩明度越低。

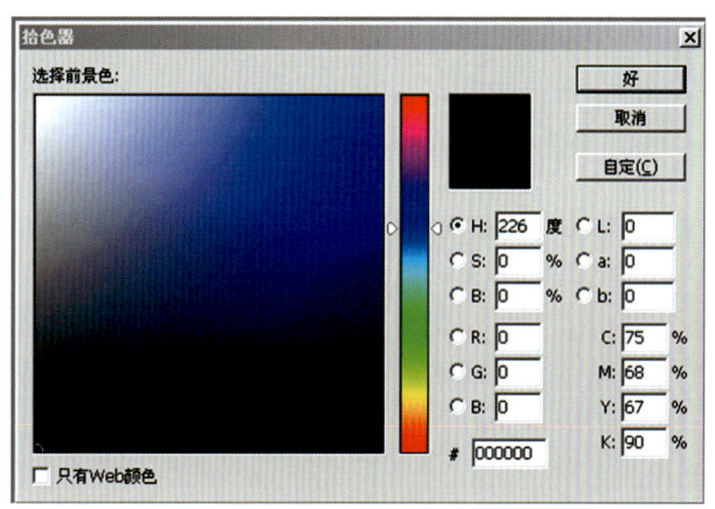

图 2-102

色彩明度可通过加白色或黑色的形式改变色彩明度,色彩越接近黑色明度越低,越接近白色明度越高。如图 2-103 所示,用数字 1~9 来表示色彩明度基调,将接近白色色彩的 7~9 称为高调,接近原色色彩的 4~6 称为中调,接近黑色色彩的 1~3 称为低调。高基调明度色彩表现含蓄,具有清新明亮的色彩情感;中基调色彩纯度较高,用于表达艳丽、积极、激烈的色彩情感;低基调明度色彩用于表达低调、沉闷、昏暗的色彩情感。色彩明度除了通过加白色、黑色改变明度以外,色彩本身也有一定的明度差异,如图 2-104 所示,色相中的柠檬黄本身明度较高,是明亮的色彩;橘色比柠檬黄明度稍低,蓝绿色明度较高,而咖啡色、紫色、蓝色明度较低,是沉稳后退的色彩。

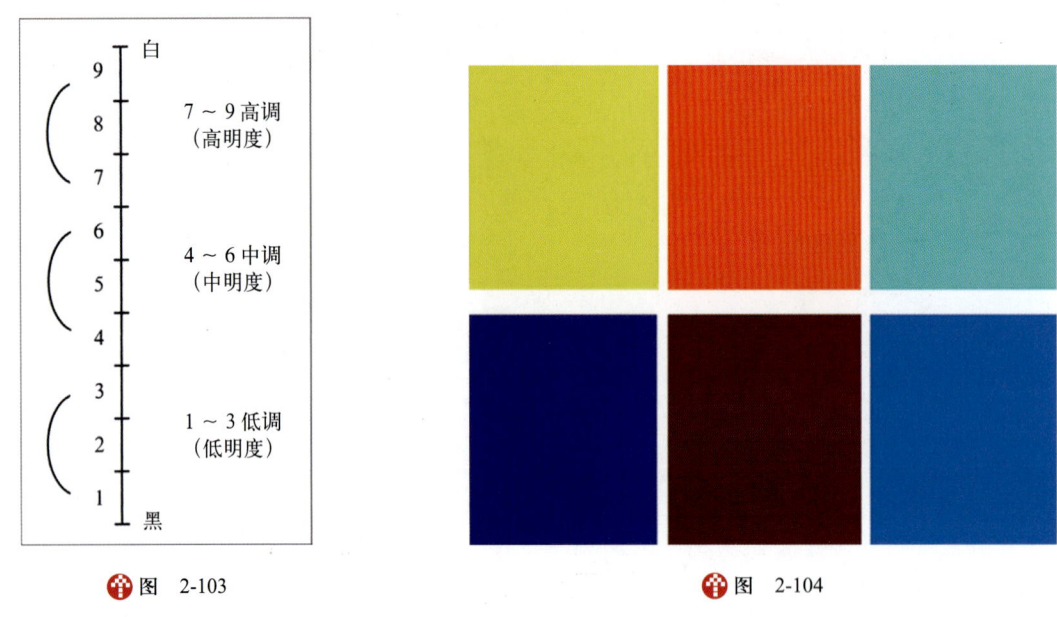

图 2-103　　　　　　　　　　　图 2-104

明度对比度可通过数字表达,形成强、中、弱对比程度。根据明度对比程度不同,可分为长调、中调、短调三个对比层次,分别可产生不同的色彩对比效果。长调代表强烈对比,如图 2-105 所示是不同的明度对比基调,例如,左边的纵向三个表示的是长调即强烈对比,纵向中间一排以对比程度居中称为中调,右图对比程度比较微弱称为短调。

高长调:画面大面积以高调为主,即高明度色彩为主色调,小面积低明度色彩与之形成强烈对比,称为高长调,如图 2-106(a)所示,表达了强烈明快的视觉效果,突出了明亮、积极的视觉感。

高中调:画面大面积以高调为主,即高明度色彩为主色调,小面积明度相差 3~5 度的色彩形成中对比,称为高中调,如图 2-106 (b) 所示,表达了明亮活泼的色彩效果。

高短调:画面大面积以高调为主,即高明度色彩为主色调,小面积明度相差 1~2 度的色彩形成弱对比,称为高短调,如图 2-106 (c) 所示,表达了明亮活泼含蓄的色彩效果。

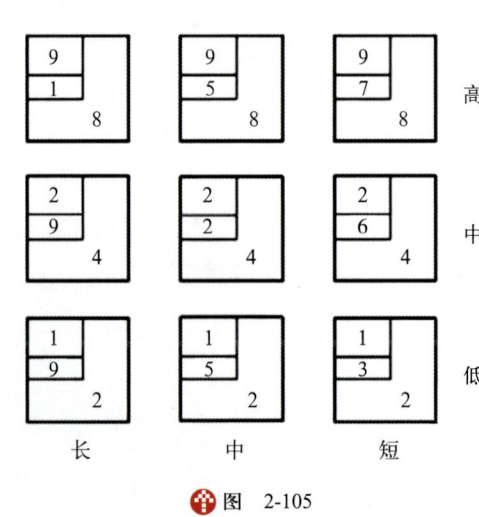

图 2-105

中长调:画面大面积以中调为主,即中明度色彩为主色调,小面积高明度或低明度色彩形成强对比,称为中长调,如图 2-106 (d) 所示,表达了高纯度鲜活、明亮的色彩效果。

中中调:画面大面积以中调为主,即中明度色彩为主色调,小面积明度相差 3 ~ 5 度的色彩形成中对比,称为中中调,如图 2-106 (e) 所示,表达了鲜活中带有淡淡含蓄的色彩效果。

中短调：画面大面积以中调为主，即中明度色彩为主色调，小面积明度相差1~2度的色彩形成弱对比，称为中短调，如图2-106（f）所示，表达了含蓄、内敛的色彩效果。

低长调：画面大面积以低调为主，即低明度色彩为主色调，小面积高明度色彩与之形成强对比，称为低长调，如图2-106（g）所示，表达了强烈、稳重的色彩效果。

低中调：画面大面积以低调为主，即低明度色彩为主色调，小面积中明度色彩与之形成中对比，称为低中调，如图2-106（h）所示，表达了稳重的色彩效果。

低短调：画面大面积以低调为主，即低明度色彩为主色调，小面积与之相差1~2度的色彩形成弱对比，称为低短调，如图2-106（i）所示，表达了沉稳、忧郁、阴森的色彩效果。

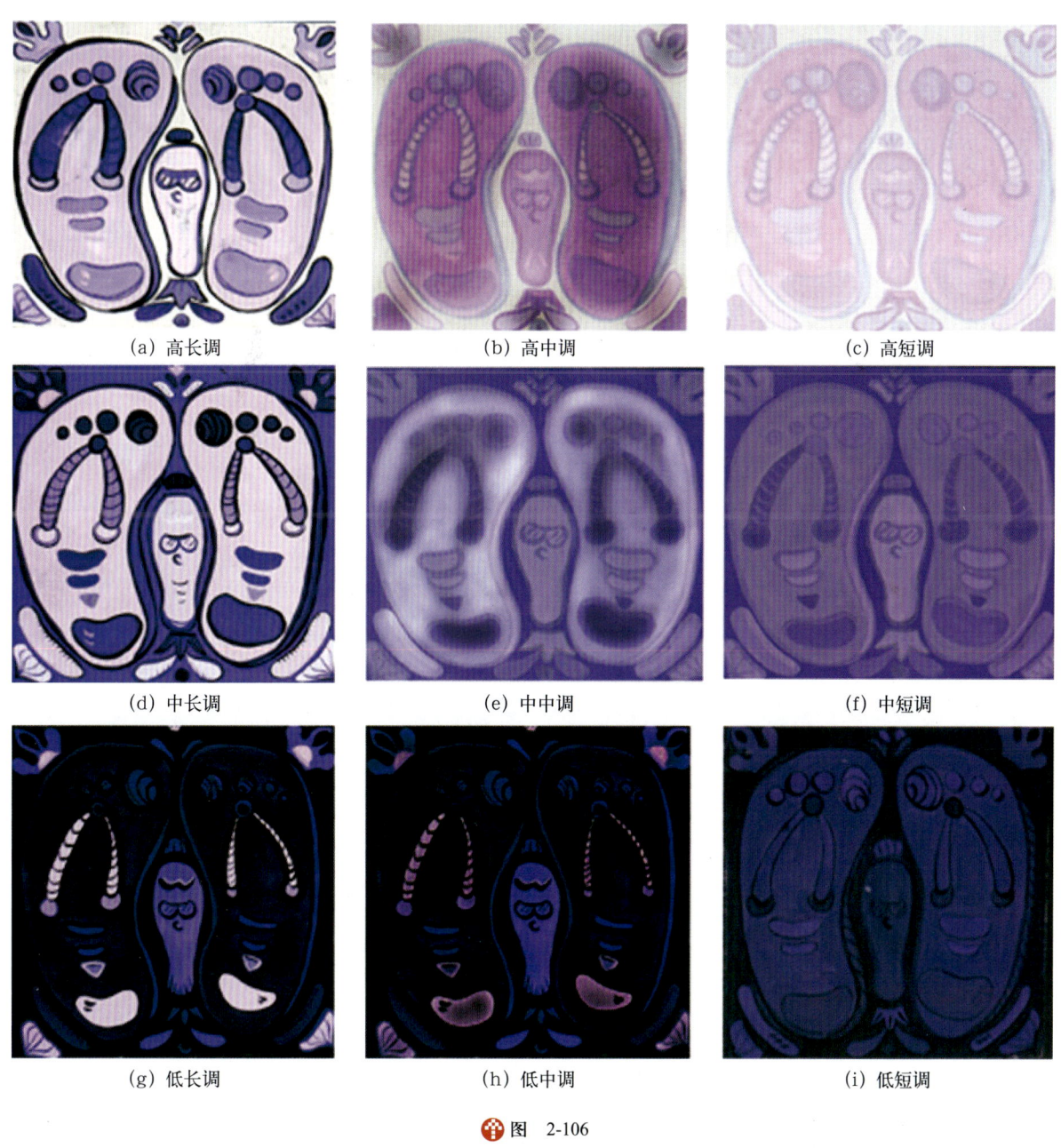

图 2-106

多数明度调性都有九调，九调是知识掌握的基础，要求学生在色彩训练中既能表达六大明度变化，也能达到明度调性的训练目的，提升学生对明度色彩差异的把握能力。常用的六调主要包括高长调、高短调；中长调、中短调；低长调、低短调。如图2-107~图2-121所示是优秀的明度对比训练作品。

图 2-107

图 2-108

第 2 章 色彩对比构成

图 2-109

图 2-110

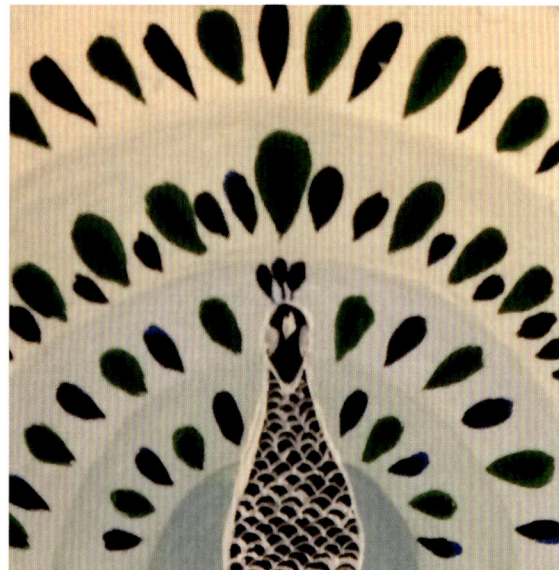

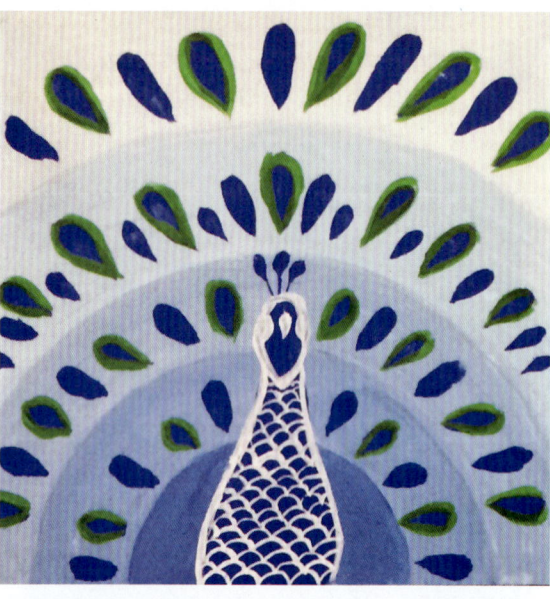
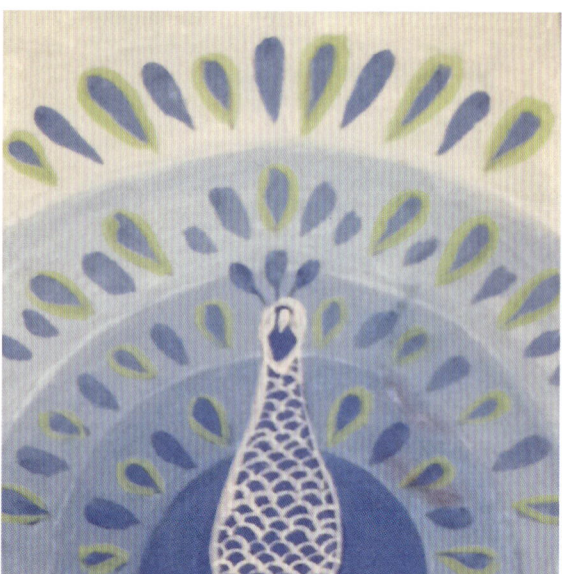
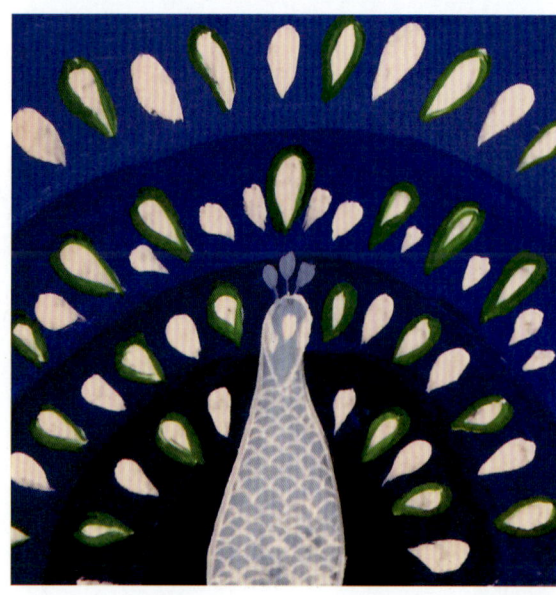

图 2-111

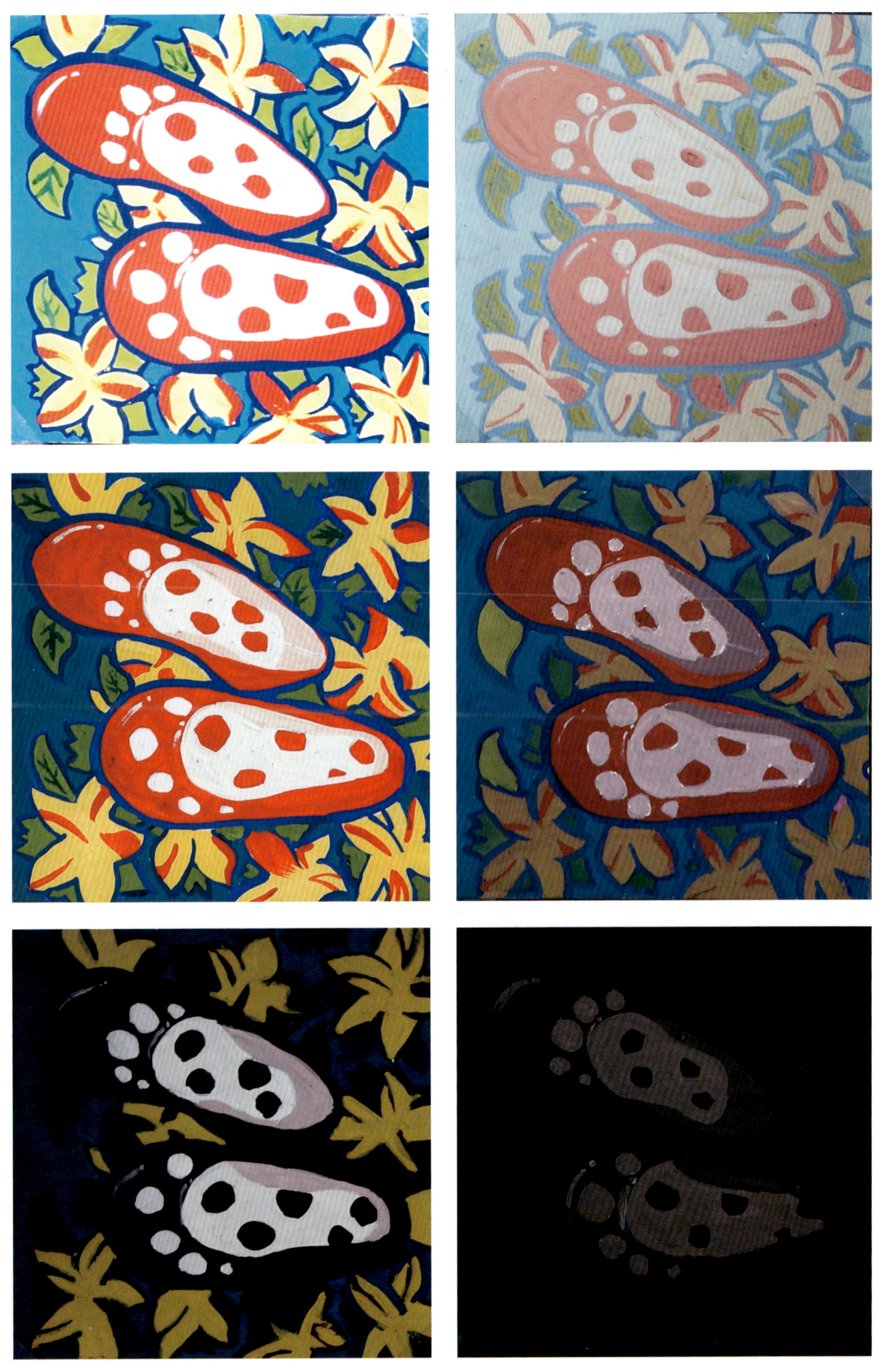

图 2-112

图 2-113

图 2-114

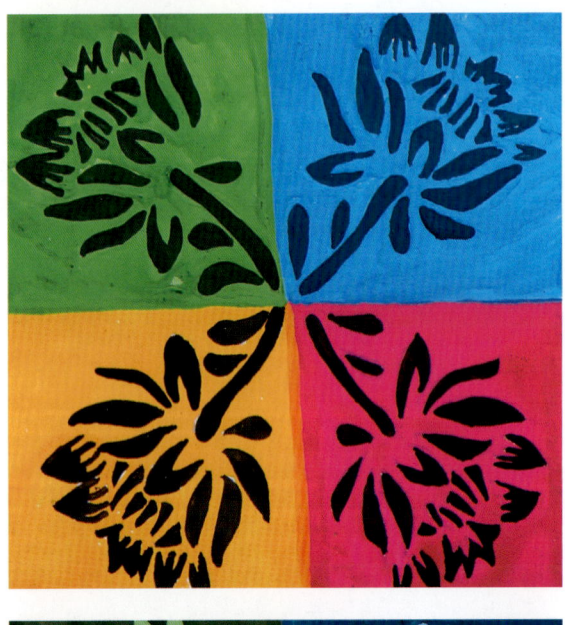

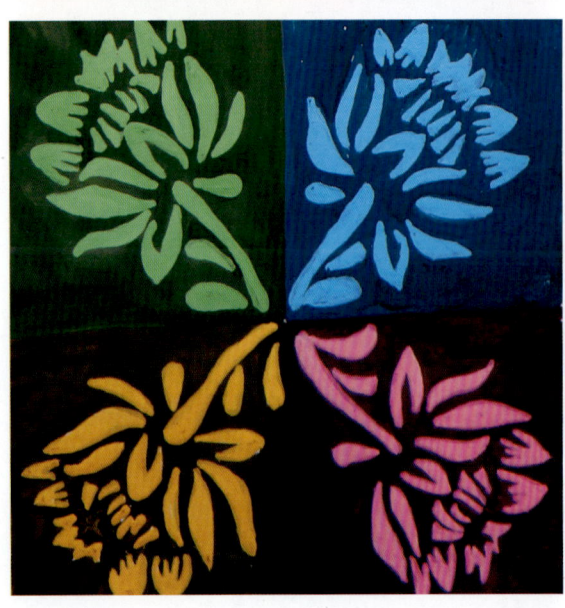

图 2-115

图 2-116

图 2-117

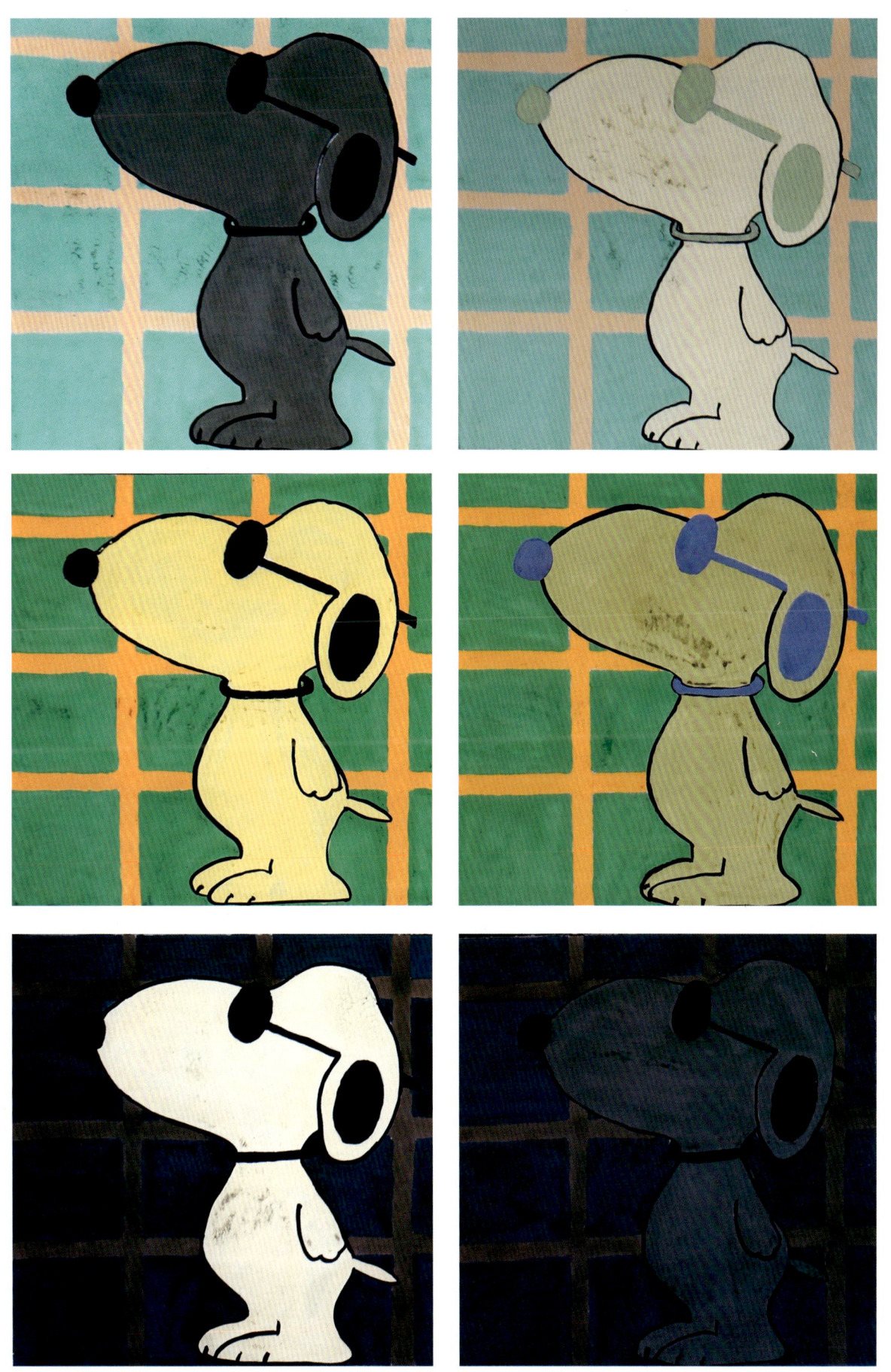

图 2-118

第 2 章 色彩对比构成

图 2-119

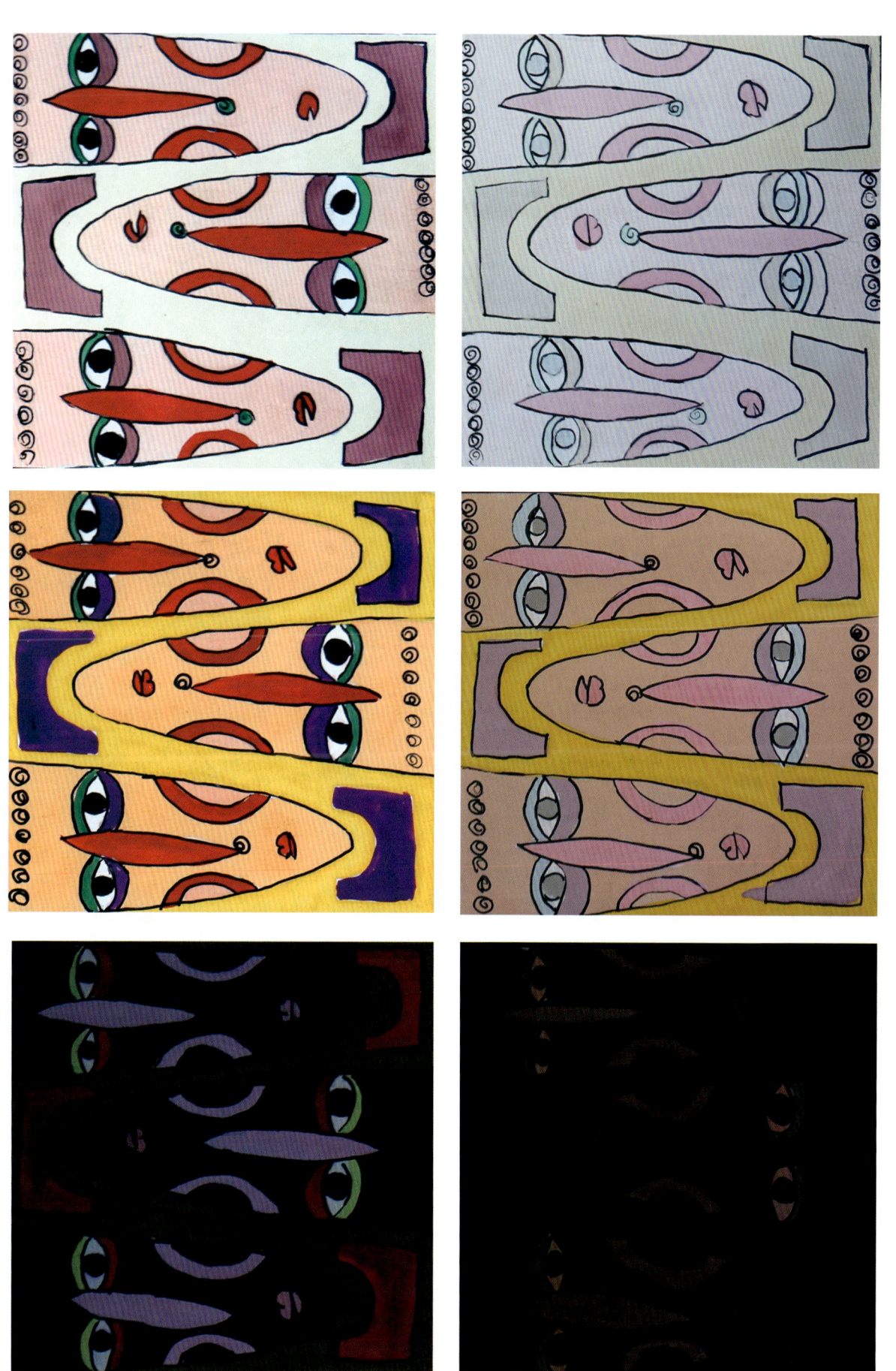

图 2-120

图 2-121

下面介绍明度对比在现代设计中的运用。

明度变化在设计中的运用较广泛,设计中的色彩体系层次丰富、主体突出,均运用色彩明度差异达到预期效果。如图2-122所示,除了画面创意吸引目光以外,更重要的是明度变化在画面中起到了主导作用,突出了主题,达到了宣传目的。如图2-123所示的室内手绘效果图,除了通过色相来区分空间以外,明度也是主要的表现手法,达到了空间布局恰当、耳目一新的效果。如图2-124所示,通过明度对比突出强调包装产品,达到了宣传效果。

图 2-122

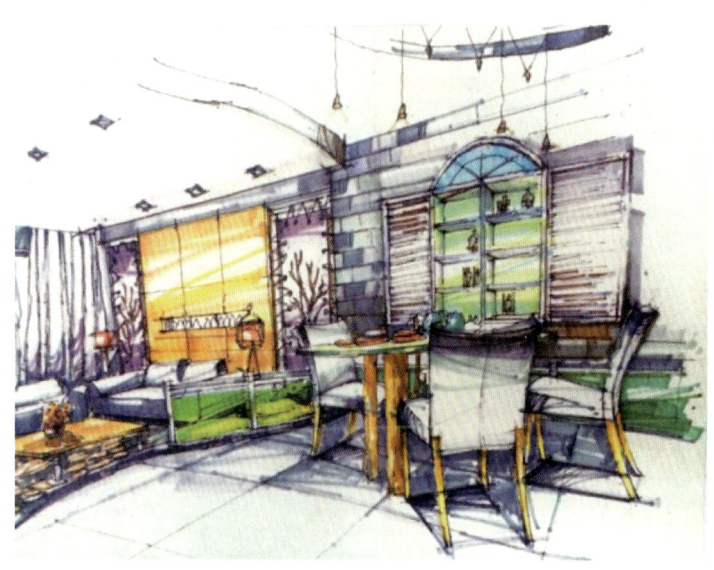

图 2-123

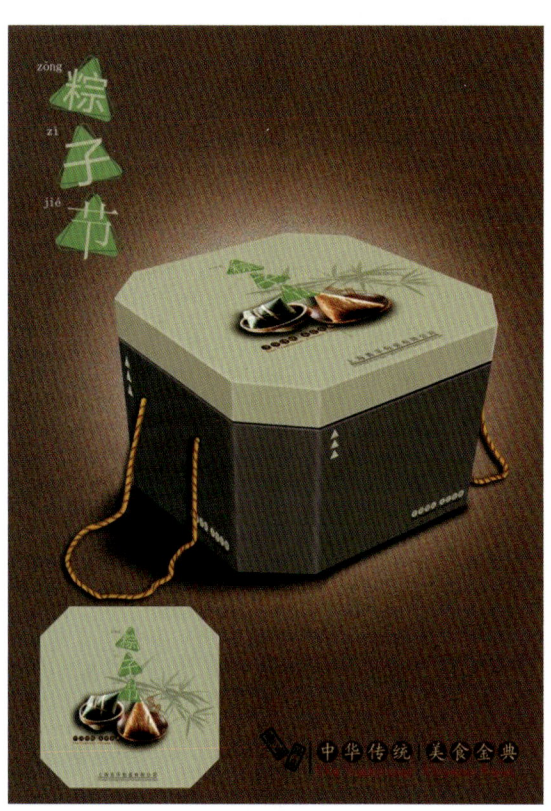

图 2-124

第四节　冷暖对比

艺术来源于生活,色彩情感也是建立在人的基础上,色彩形成有三个必备条件——眼睛、光、物体,人的存在是色彩呈现的重要因素之一,色彩通过人的眼睛感知,通过大脑活动结合个人的生活经验即视知觉、味知觉等感官系统反馈出色彩情感,色彩的冷暖感与人的感官有直接联系。色彩冷暖对比是因色彩的冷暖差异而形成的对比形式,冷暖色是人对色彩视知觉的直接反馈,如暖色包括红色系、黄色系,红色让人想到热血沸腾、火光冲天、火辣辣等有温度的温暖色彩。冷色包括紫色系、绿色系和蓝色系,例如,绿色让人联想到绿叶、小草等植物,是没有温度的冰冷的色彩;紫色一般是一种冰川的放射,联想到刺眼的冰川阴冷的温度;蓝色联想到海洋、蓝天,都是反馈冰冷的信息色彩,因此冷色主要表现为蓝、绿、紫色系;暖色主要表现为红、黄色系,如图 2-125 所示。

色彩千变万化,有没有一些色彩既有冷色也带有暖色呢?如图 2-126 所示,黄绿色、紫红色应该属于冷色还是暖色呢?当一种冷色与暖色混合时,强调的是最后得出的色彩是更加偏向冷色还是暖色,如黄绿色中偏黄色多则定性为暖色,如偏绿色多则定性为冷色;紫红色偏向红色更多,则定性为暖色,偏向紫色多则定性为冷色,以此类推。

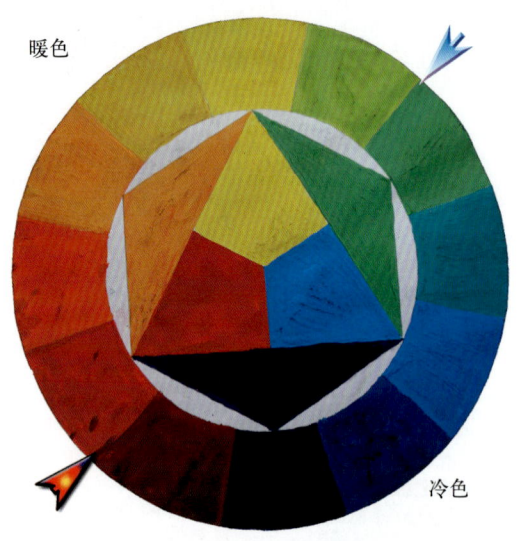

图 2-125

图 2-126

无彩色体系中的黑色、白色、灰色属于冷色还是暖色呢?既然称为无彩色,则无色差感知,没有色差偏向,因此黑白灰既不属于冷色也不属于暖色。当任何色相与无彩色相混合时,冷暖调性不变,如图 2-127 所示,灰紫色、深绿色、深紫色、浅蓝色等同样属于冷色,色彩冷暖调性不变;浅黄色、粉红色、深红色与无彩色体系混合,色彩冷暖调性也不变。

色彩的冷暖调性会对人的心理产生影响,现代设计中应充分考虑色彩冷暖搭配对现代设计的积极作用。早期医院给人的第一印象是一片白色的景象,小到医生护士的服装、医疗用具,大到医院大楼的色彩设计均用白色,白色虽然代表卫生、整洁,但是忽视了白色色彩情感对人的心理作用,人们身处一片白色的环境,心理上会产生恐惧、茫然的情感,无益于病情改善,因此随着现代设计的发展,色彩被越来越多的设计师重视并科学运

图 2-127

用,现在许多医院的护士服装换成了粉红色,代表了温馨、温暖,墙壁也刷成粉红色,让病人多了些许温馨和希望,不再置身于恐惧和茫然的白色世界。生活中这样的事例比比皆是,暖色有促进人的食欲的作用,例如,超市卖场中熟食售卖,多采用暖色灯光照射,易唤起购买欲望,达到销售目的。冷色系在游泳馆、科技园区等设计中运用较多。冷色情感特征主要表达智慧、冷静、理智、科技、后退等,如图 2-128 所示;暖色情感特征主要表达阳光、积极、向上、食欲、温暖等,如图 2-129 所示。

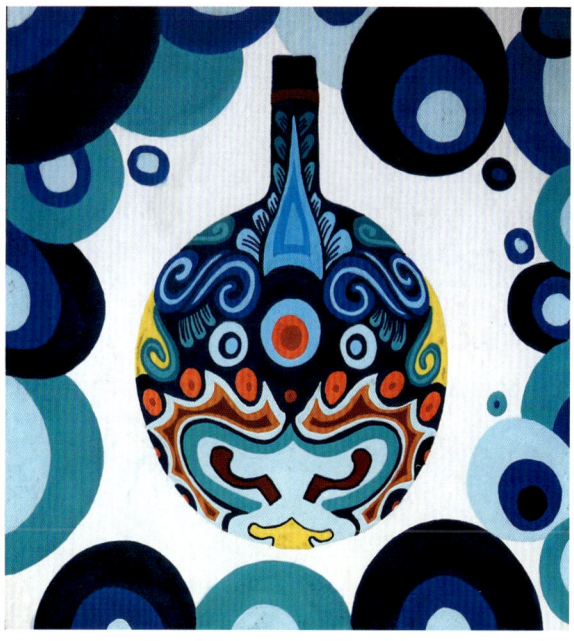

图 2-128

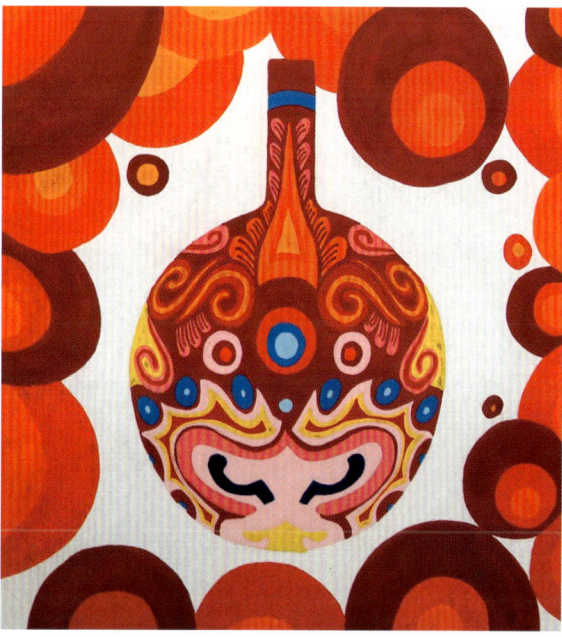

图 2-129

冷暖对比通过冷暖色彩覆盖面积的多少来把握画面对比效果,提升冷暖色彩用色技巧。

冷暖对比作品范例如图 2-130 ~图 2-147 所示。

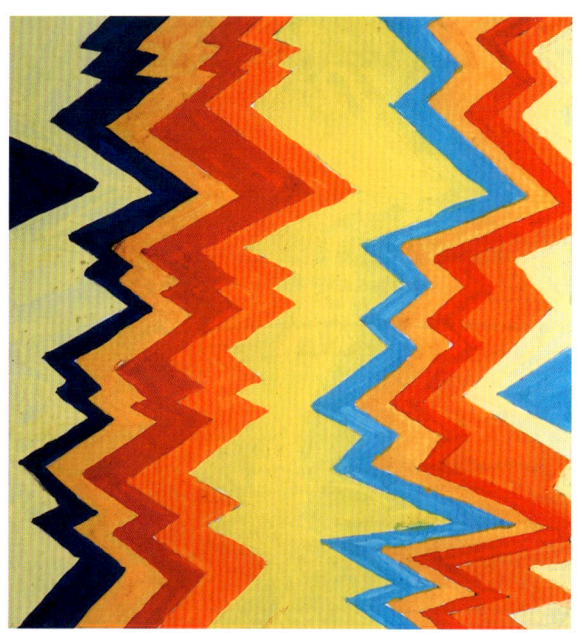

图 2-130

图 2-131

图 2-132

图 2-133

图 2-134

图 2-135

图 2-136

图 2-137

图 2-138

图 2-139

图 2-140

图 2-141

图 2-142

图 2-143

图 2-144

图 2-145

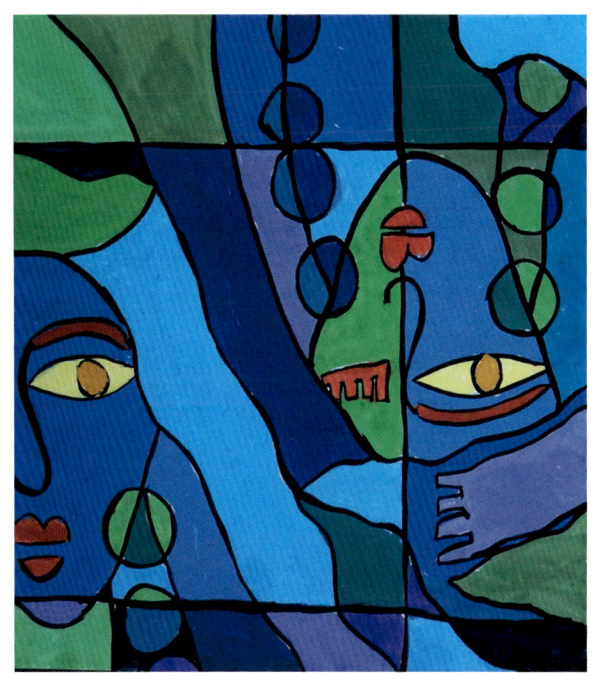
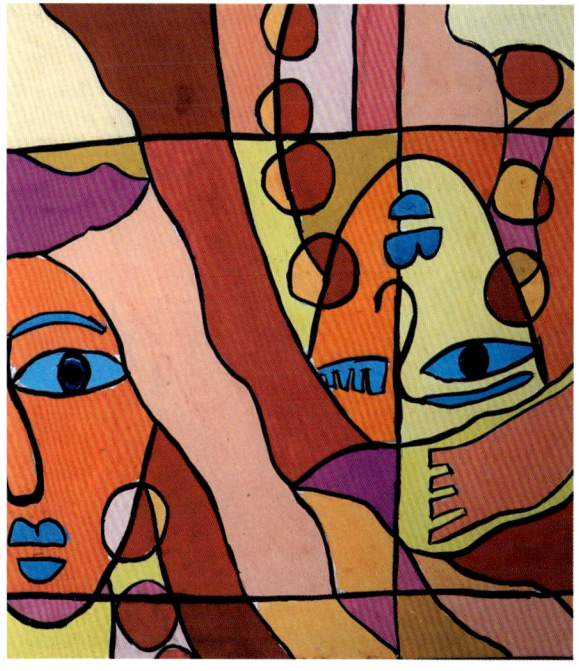

图 2-146

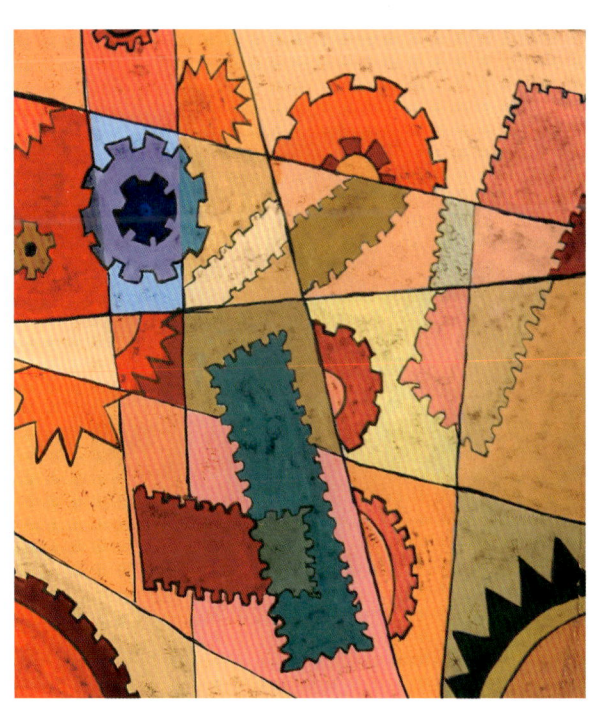
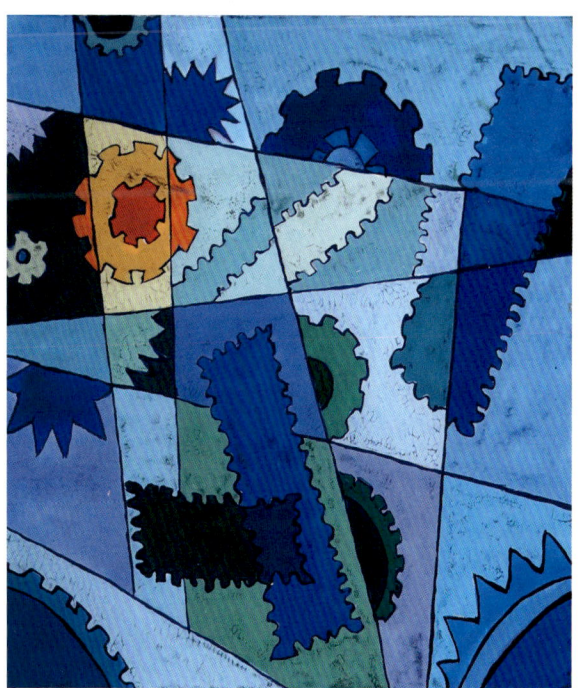

图 2-147

冷暖对比在现代设计中的运用作品赏析如下。

冷暖色彩差异通过面积对比，结合色彩冷暖、色彩差异突出画面主题，现代设计中的运用实例比比皆是。如图2-148所示的海报设计，招贴主体运用冷暖色调对比突出电影节星光灿烂、光芒四射的节日气氛。如图2-149所示的蓝玲月包装设计，包装整体以冷色调为主，层次丰富，在主体包装封面部分设计了小面积的暖色，形成鲜明对比，起到画龙点睛的作用，优雅精致的设计凸显设计精华。如图2-150（张叶作品）和图2-151（许嘉倩作品）所示的扎染设计，作品巧妙运用扎染工艺的特殊肌理效果，结合冷暖色彩的对比突出设计精华，达到艺术设计的效果。

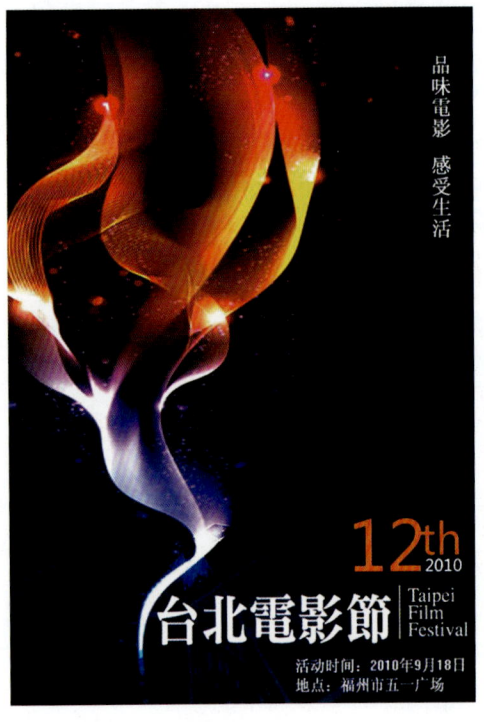

图 2-148

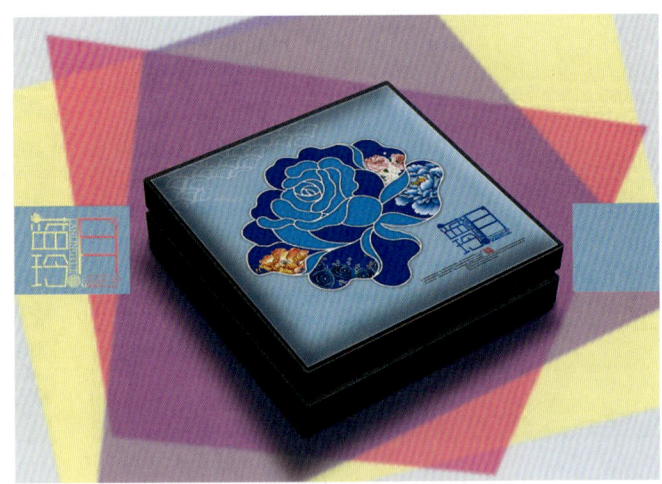

图 2-149

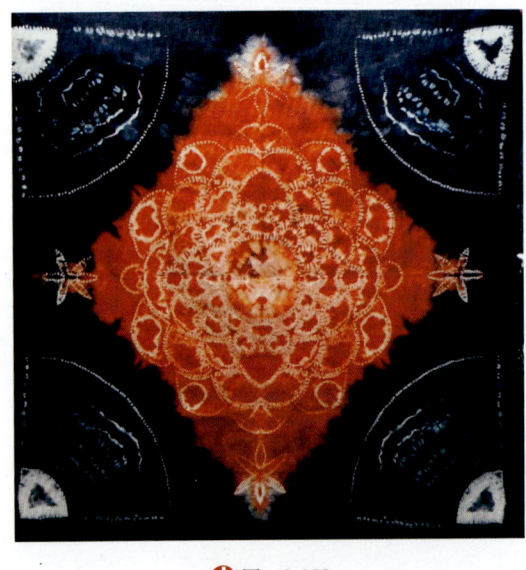

图 2-150

图 2-151

第五节　面积对比

　　色彩给予我们五彩缤纷的世界，不同的空间环境中总有不同空间大小及面积的色彩构成世界。面积对比指同一色彩领域——同类色、邻近色、对比色、互补色、冷暖色等，在同一空间中构成的面积对比关系。同一空间领域，色彩面积大小分布不同，造成的视觉效果也不尽相同。如图 2-152 所示，红色与绿色相同面积的对比，形成突兀的视觉效果，难分主次，互补色对比强烈。现代设计中运用补色的领域通常除了在明度和纯度上做变化以外，更常用改变面积的变化来调整画面色彩关系，达到最佳应用效果。俗话说："万绿丛中一点红"，所指的就是补色关系的红色与绿色，运用面积对比可达到巧妙运用色彩技法的目的。艺术家蒙德里安的艺术创作作品就巧妙地运用了色彩面积对比，表达了艺术家的情感世界。如图 2-153 所示（蒙德里安作品）就运用几何分割法，区分不同色彩的面积关系，宣泄艺术情感。

图 2-152

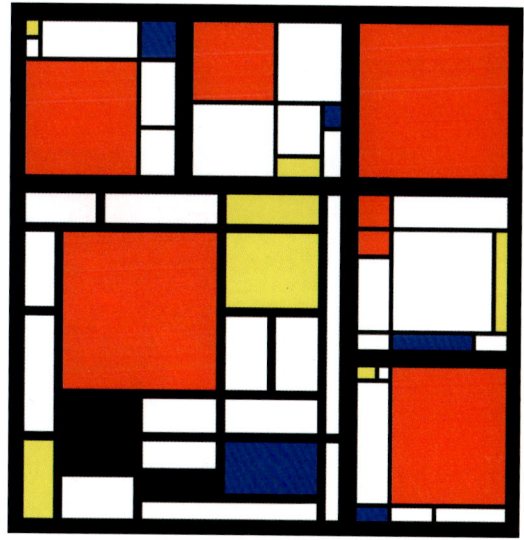

图 2-153

色彩面积对比存在一定规律,介绍如下。

(1) 同一视觉空间,两组色彩面积相当,即形成强烈对比关系,如图 2-154 所示的书籍装帧设计,运用对比色的强烈对比关系,结合相同面积的对比,形成强烈的对比效果,营造出了浓郁的民族气氛,由于面积相当,色彩对比关系强烈。设计中运用色彩面积对比应根据实际需求谨慎应用。

(2) 同一视觉空间,两组色彩面积不同,一组色彩面积增大,另一组色彩面积减小,色彩对比效果中,大面积色彩为主色调,另一组色彩起点缀作用。大面积色彩对视觉感知有重要影响作用,小面积色彩容易被大面积色彩影响或同化。德国文学家歌德对色彩做过一定研究,他提出了色彩对比理论,对色彩搭配具有一定的参考作用。大面积运用刺激性较强的色彩,需充分考虑色彩面积对比,一般情况下不宜大面积使用刺激性大的色彩,以免造成视觉疲惫。现代设计中大面积色彩多运用单一、素雅、简洁的色彩,如图 2-155 所示的室内空间环境设计中,单色素雅墙面是较常用的永恒不变的色彩,空间色彩经典搭配往往在小面积搭配上运用鲜艳、靓丽的色彩对比,既能突出空间设计精华,又符合人们的心理需求。

图 2-154 (苏彩艳)

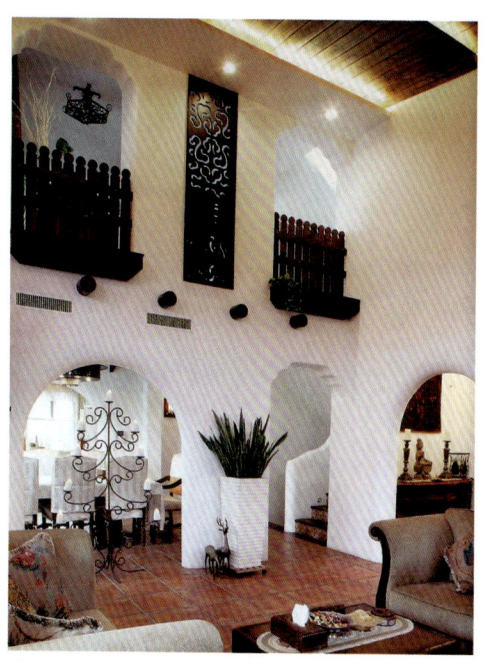

图 2-155

色彩构成搭配除了掌握色彩属性,理解各个色彩领域的情感特征以外,更要充分运用色彩面积对比,彰显色彩的构成魅力。

如图 2-156～图 2-163 所示是面积对比作品范例。

图 2-156

图 2-157

图 2-158

图 2-159（林子淇）

第 2 章 色彩对比构成

图 2-160

图 2-161

图 2-162

图 2-163

面积对比在设计中的运用实例赏析如下。

艺术设计讲究黄金分割,追求留白,从而创造丰富想象空间,营造空间视觉美感。面积对比就是在空间比例上分解块面关系,达到适应人们审美需求的目的。如图 2-164 所示的画册设计,即运用面积对比,突出了主题,强调了设计的简洁美感。如图 2-165 所示的包装设计巧妙运用面积对比凸显素雅高贵的产品特点。如图 2-166 所示,大面积运用蓝色营造出了空旷无际的海洋世界,小面积的帆船点缀其间,色彩效果微妙。

图 2-164

图 2-165

图 2-166

第3章 色彩意象构成

第一节 色彩采集重构

设计来源于生活,艺术家的设计灵感来自其生活经验的积累、文化背景、精神涵养、审美情操等,艺术创作活动中艺术家受到某种生活对象触动,爆发创作灵感,从而创作出具有审美价值、引发社会共鸣的艺术作品。艺术家的生活点滴重在采集身边的事物,用敏锐的观察力发现问题,用独到的见解和精湛的艺术技艺表达情感,达到艺术创作目的。现代设计中运用采集重构技法设计的作品层出不穷,如图3-1所示,设计灵感来源于篮球纹路,造型和纹理均采集篮球的设计元素,再巧妙结合人体工程学设计原理,形成了完美的产品造型设计作品。

图 3-1

色彩采集正如艺术家的创作,发现和积累是基础,再通过不断训练发现生活中的美,从生活中的事物提取养分,为艺术设计打下坚实的基础。色彩采集是重构艺术的基础,采集范围包罗万象,社会现象、民间特色、传统文化、时尚生活等,不断引导人们发现生活中的亮点,提取重要元素——色彩元素和造型元素,运用设计语言突出主题,诠释全新色彩的意义。

色彩采集重构指色彩元素采集与重新构建新画面。采集重构方法概括如下。

(1) 色彩采集

色彩采集指元素素材中的色彩面积分布采集,定制色彩主基调。如图3-2所示,素材中的主色调摄取出来,用面积区分主色调,再采集到色标中。

（2）造型采集

造型采集指元素素材中的造型特征，运用概括、创意想象的方法重组画面。如图3-3所示，素材中的主色调用色标采集，概括归纳素材花卉的特点，用灵动的椭圆形突出素材特点，创新重构画面。

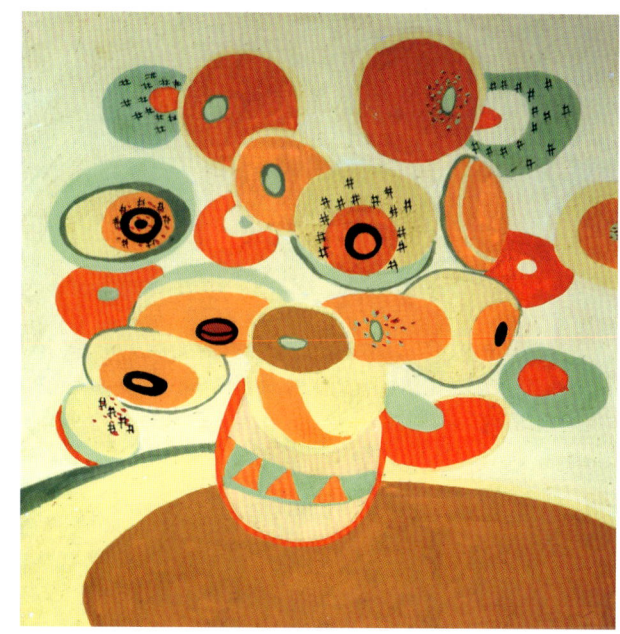

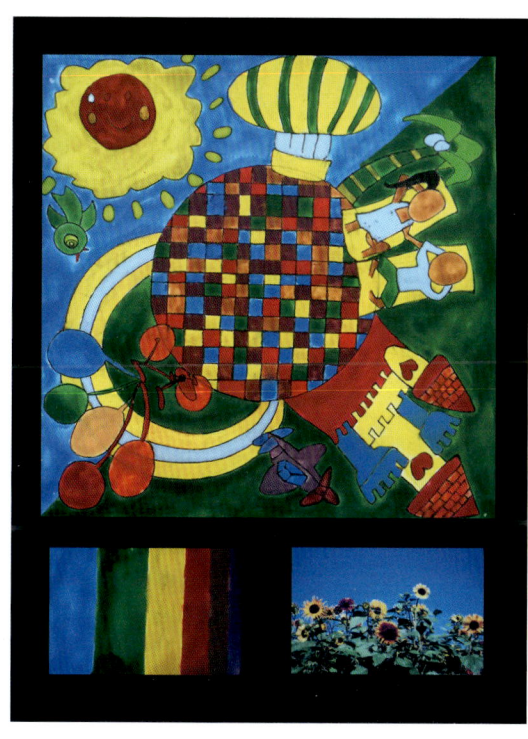

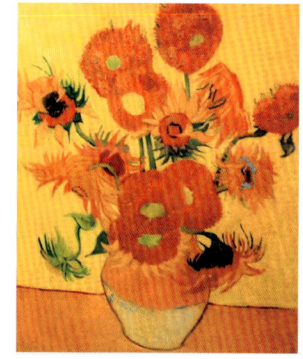

图 3-2　　　　　　　　　　　　　　　　图 3-3

（3）纹样采集

每个素材都有一个吸引人的亮点，素材的纹样是突出表达的重点，色彩采集元素以纹样为重点，发挥创意想象，完成设计，如图3-4所示，素材中以马赛克的纹理采集作为画面重构主基调，重组画面，效果让人耳目一新，与素材有着千丝万缕的联系。

色彩采集重构重在发掘历史文化积淀，结合设计者内涵、思想、技法、创新，采集概括色彩、造型新形式和表现手法。如图3-5～图3-20所示是色彩采集重构作品范例。

色彩采集重构在设计中的运用实例赏析如下。

色彩采集重构是设计思维训练的一种较好的方法，通过学习在生活中发现美，并运用生活经验设计作品。如图3-21所示，设计灵感来源于仙人掌，从造型、色彩、纹理上进行采集，重新融入现代设计中，然后结合专业人体工程学，形成优秀的艺术设计作品。

如图3-22所示是一张公益海报设计，设计主元素来源于生活中的衣食住行，宣扬环保主题。如图3-23所示是现代家居装饰设计中的动物皮毛纹样运用，动物皮毛纹理以随性多变、简单粗放为特色，多年来深受设计师青睐，图中的动物纹样简单且不乏韵味，搭配适当的设计风格，可以营造一种简单随性、粗放且有内涵的设计韵味。

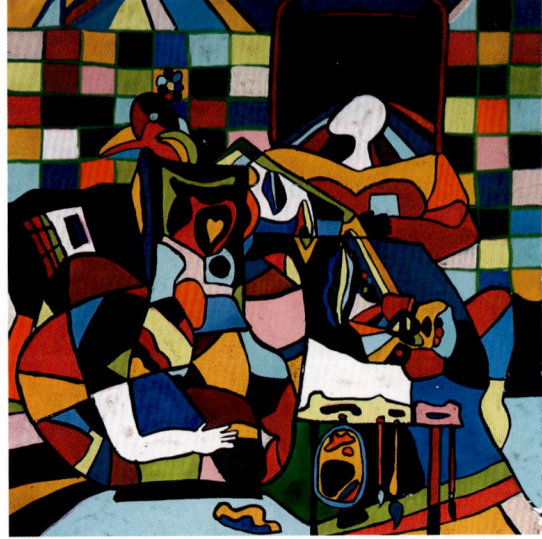
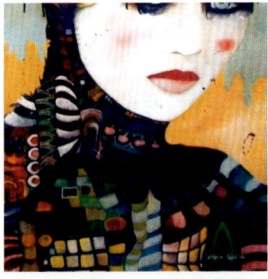

图 3-4

图 3-5

图 3-6

图 3-7

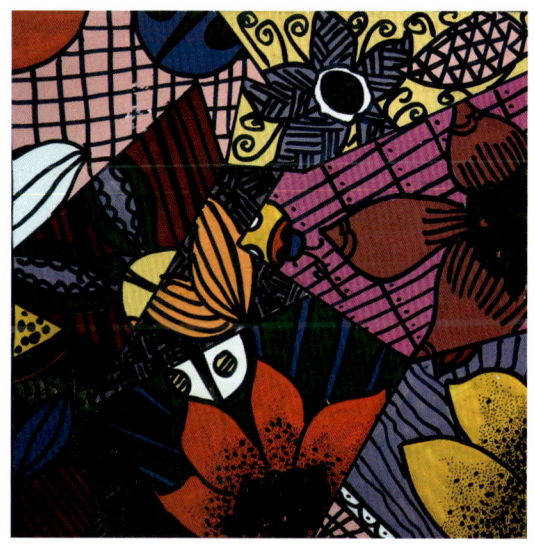

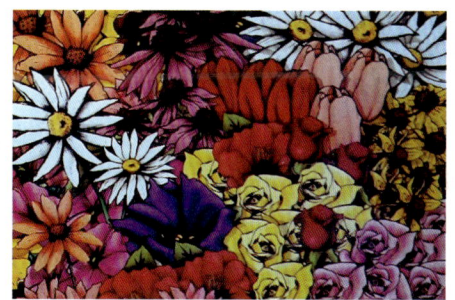

图 3-8

图 3-9

第3章 色彩意象构成

色彩构成

图 3-10

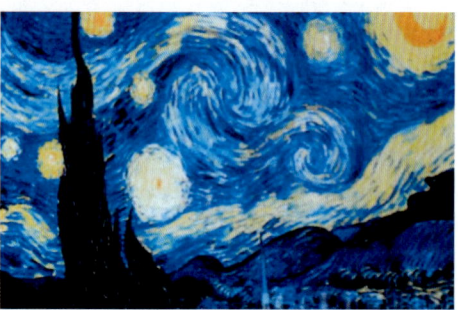

图 3-11

图 3-12

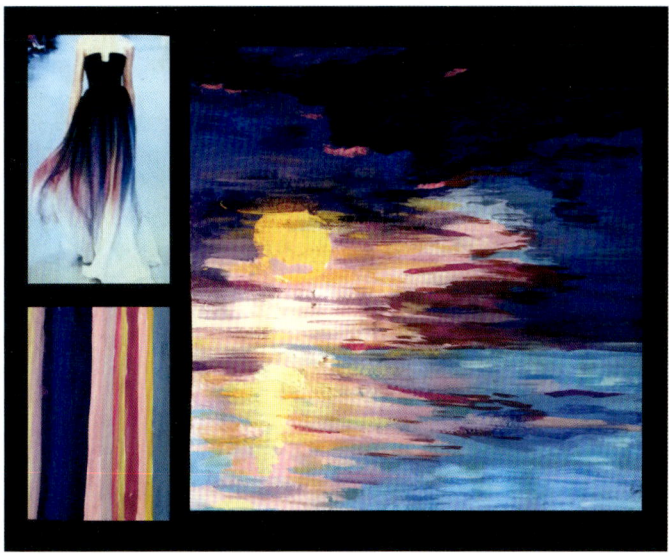

图 3-13

图 3-14

图 3-15

第 3 章 色彩意象构成

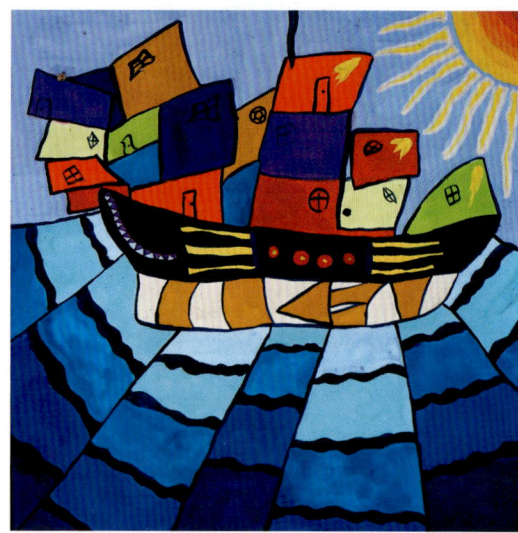

图 3-16

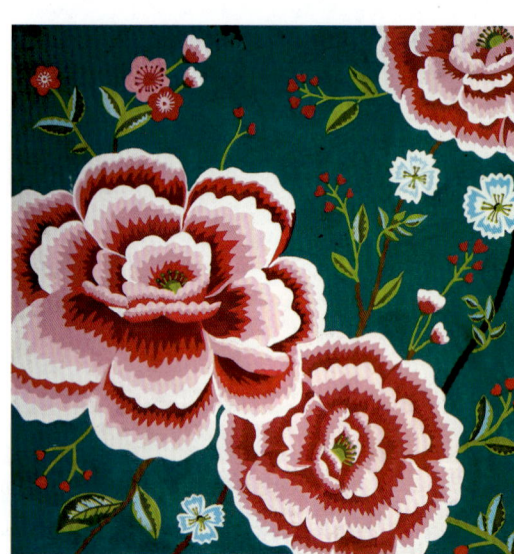

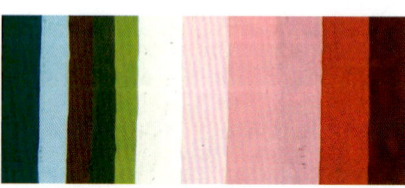

图 3-17

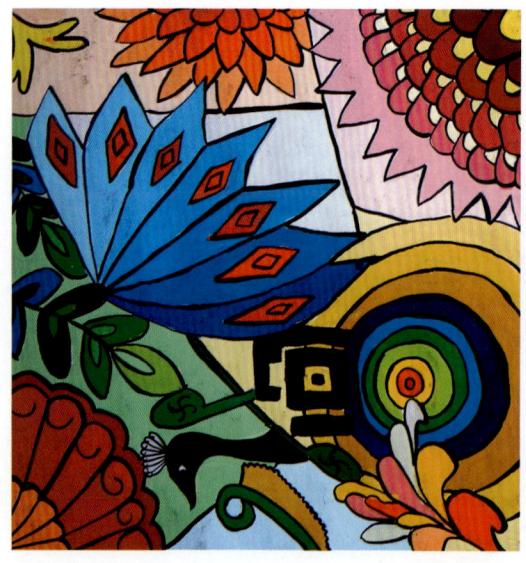
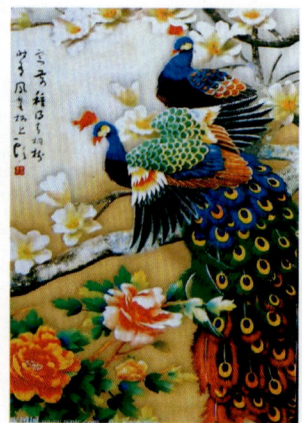

图 3-18

图 3-19

图 3-20

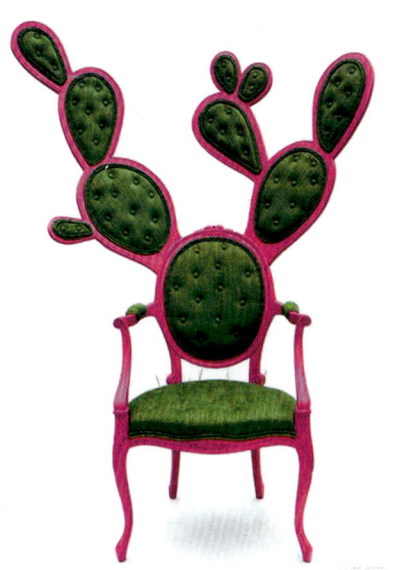

图 3-21　　　　　　　　　　图 3-22

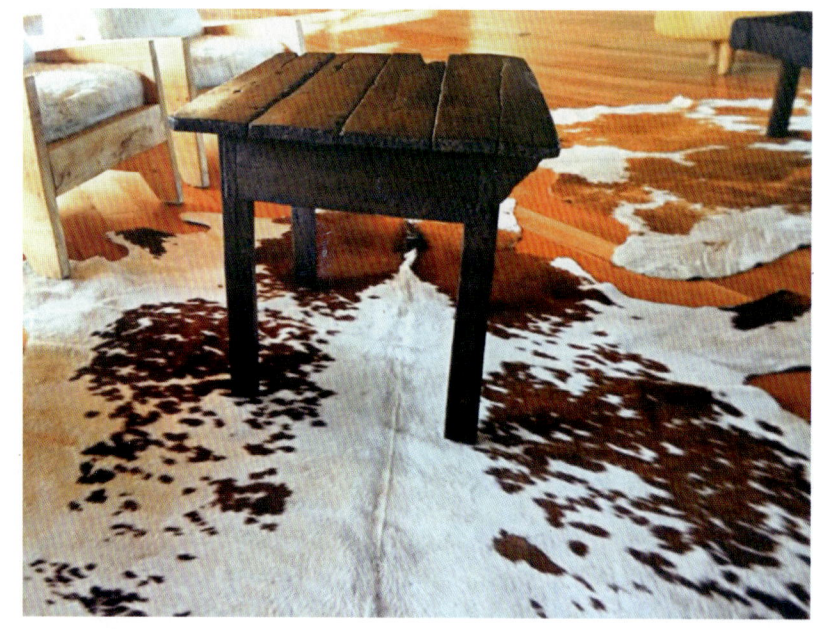

图 3-23 (《软装世界》)

第二节 色彩肌理构成

色彩肌理构成指由于不同质地、纹理组合而创造不可控的自然纹理和色彩组合。肌理构成变化万千，与生活息息相关，例如，生活中使用的编制用品，如图 3-24 所示，由于材质不同、编制手法不同，会产生有序或无序的纹理变化，因自然生长形成不同纹理效果。肌理从字面上理解是物体肌层表面形成的纹理，这种形成方法可以是人为地有意识形成，也可以是无意识地自然形成。肌理由于材料质地不同，形成的视觉或触觉也不同。

图 3-24

色彩肌理用于表现视觉变化,色彩随意变化,可产生千变万化的微妙视觉效果。如图3-25所示,运用不同的色彩相互融合,交错产生丰富的色彩变化。如图3-26所示呈现的是色彩点滴肌理效果,借助不同材料并晕染开,产生了意想不到的效果。色彩表现为点、洒、吹、拓、扎等技法。

图 3-25

图 3-26

色彩肌理的另一表现为触觉变化,产生的肌理效果为表面纹理不同,从而引起触觉变化,如图3-27所示。不同质感会发生不同的触觉变化,时而细腻平滑,时而粗糙,形成强烈的视觉效果。

图 3-27

肌理无论是视觉还是触觉,都与人的情感息息相关,通过学习积累生活经验,发掘生活中的美,感受美感为设计带来的视觉积累。如图3-28～图3-59(沈锦丽作品)所示为肌理表现作品范例。

色彩肌理表达在设计中的运用实例赏析如下。

肌理效果随性大气,千变万化,设计师常借助特殊质感和纹理效果来形成绝佳设计。如图3-60所示表现的是中国韵味的设计风格,运用笔墨晕染表达随性大气的设计风格。产品造型设计多运用表面质感,运用粗糙或平滑纹理突出产品性能,例如,皮质沙发运用表面纹理并结合设计,可突出大气豪华风格;布艺沙发则运用布艺简约粗糙的纹理,强调简约古朴的艺术效果。

室内设计中运用肌理效果的实例数不胜数,墙面壁纸多借助粗糙的毛绒、麻料等质地凸显墙面的立体效果,彰显设计的质朴风格,如图3-61所示为运用瓷砖组织所形成的肌理效果,达到视觉美感作用,常用于装点及修饰室内空间。

图 3-28

图 3-29

图 3-30

图 3-31

图 3-32

图 3-33

图 3-34

图 3-35

图 3-36

图 3-37

图 3-38

图 3-39

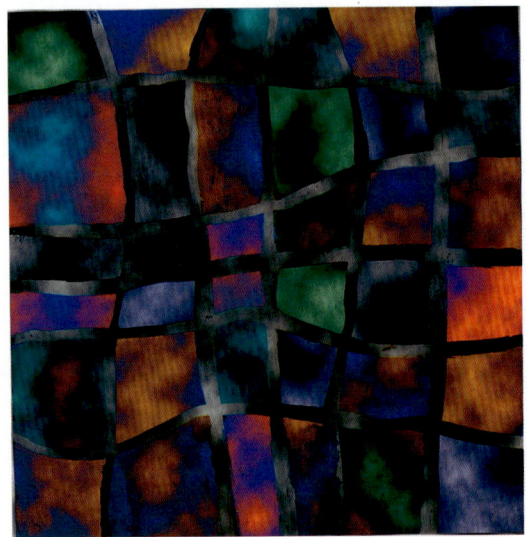

图 3-40

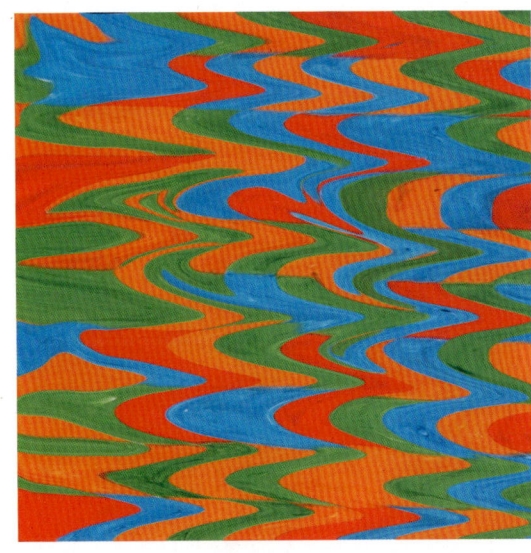

图 3-41

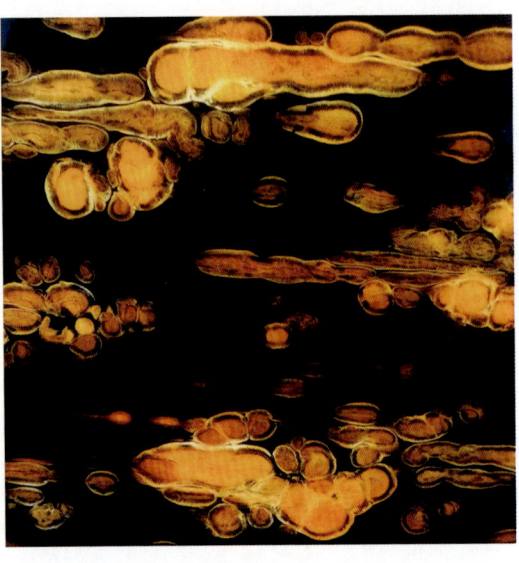

图 3-42

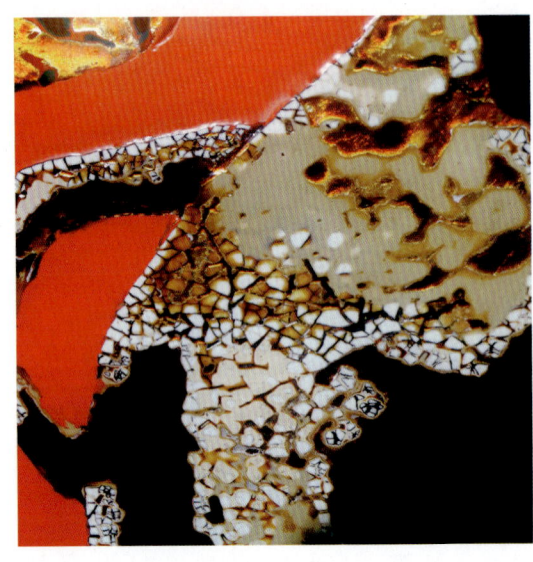

图 3-43

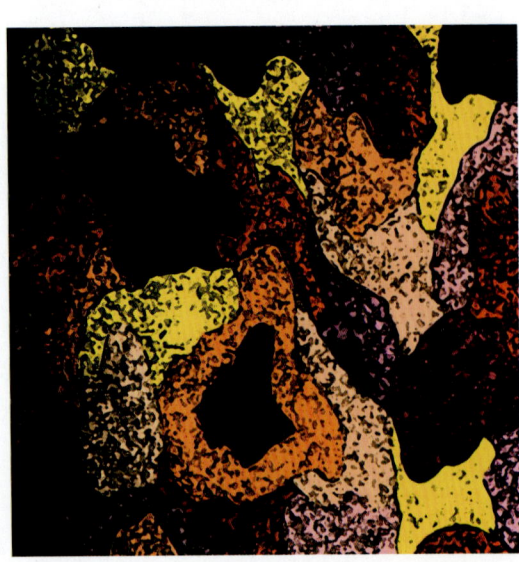

图 3-44

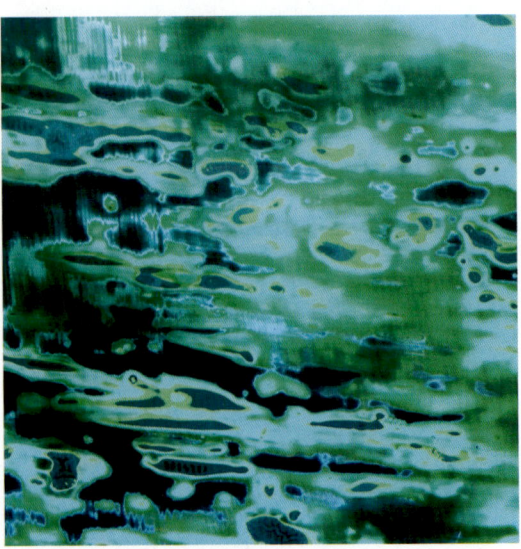

图 3-45

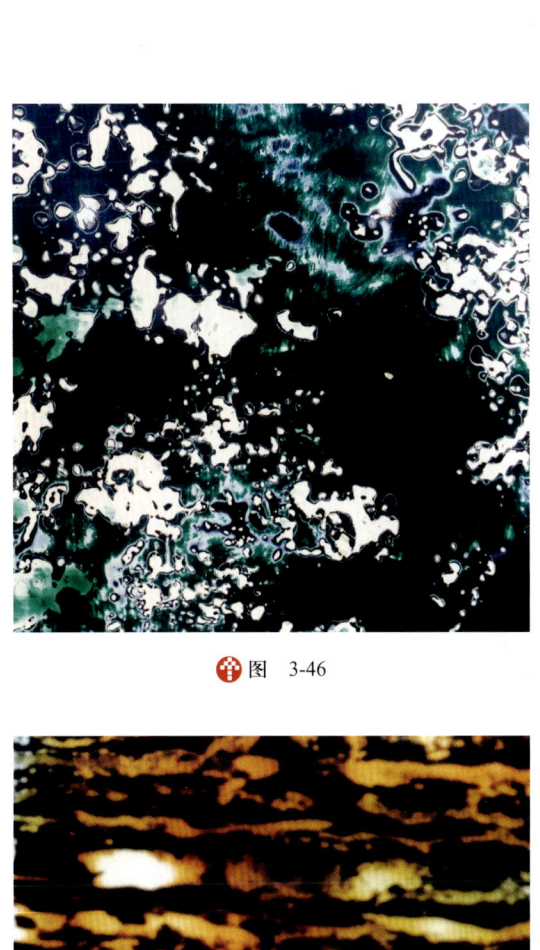

图 3-46

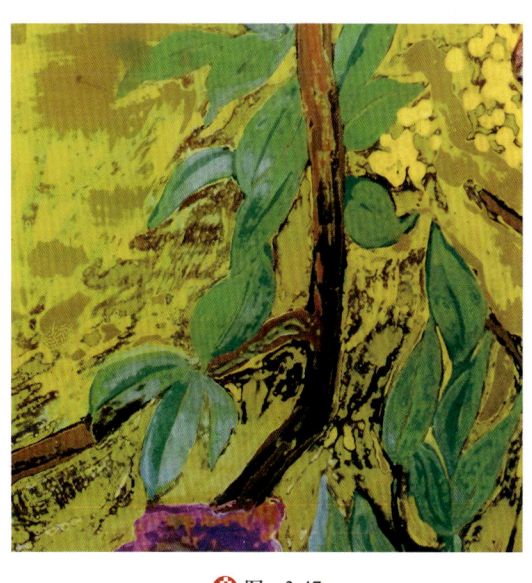

图 3-47

图 3-48

图 3-49

图 3-50

图 3-51

第 3 章 色彩意象构成

图 3-52

图 3-53

图 3-54

图 3-55

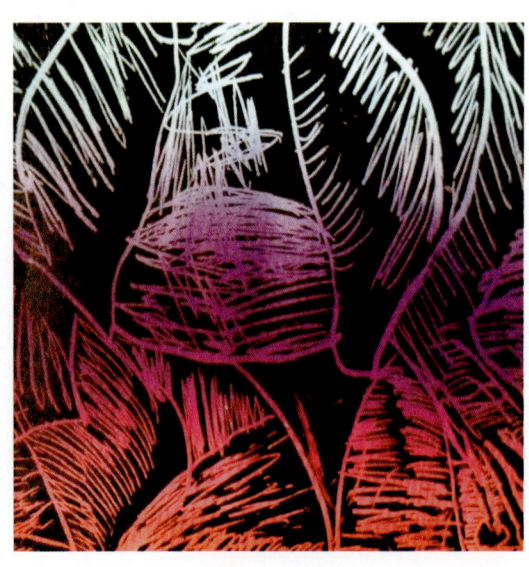

图 3-56

图 3-57

图 3-58

图 3-59

图 3-60

图 3-61

第三节 色彩情感

色彩世界缤纷多彩,每种色彩都能给人带来不同的情感触动,色彩对人的生理和心理影响较大,大脑受到不同色彩波长的刺激,产生的情感触动也不尽相同,这种情感变化往往体现了人们对色彩情感的记忆,对事物特征的理解和表达。色彩情感触动对味觉、视觉、听觉、触觉等产生体悟,如暖色容易引起食欲,属于餐饮业常用色系;冷色调给人冷静、理智的感受,常用于凸显科技、智慧、创新的主题设计;色彩对比强烈可给人带来硬朗的色彩情感,对比微弱可给人产生温婉柔和的触觉感受……

色彩体系中无论有彩色体系或无彩色体系均有着各自的色彩情感,色彩情感变化会因为色相变化而发生改变,例如,以黄色系为主的色调总体感觉辉煌、阳光、积极、甜美,以绿色系为主的色调总体感觉生机盎然、充满青春和生命力。两种不同的色彩产生的色彩情感也不同。同一色相但明度和纯度发生变化也会让色彩情感发生变化,如图 3-62 所示,纯度较高给人清新明亮、开朗的情感色彩,而同一色相纯度较低,则给人带来稳重、烦闷、沉着的情感色彩。同一色相色彩明度不同,带来的轻重感也不同,如图 3-63 所示,明度较高的带来轻的色彩感觉,明度较重的带来沉重的色彩情感。

图 3-62

图 3-63

红色，在可见光谱中波长最长，色彩的刺激性较大，因而容易被肉眼识别，因此设计中常用于显要位置。该色彩易让人联想到鲜血、火焰、鲜花等热血沸腾、积极向上、扩张、激进、夸张的色彩。红色具有较强的刺激性，常用于宣传口号及标语中；或者用于交通信号灯，给人以警醒作用。红色催人奋进，中华人民共和国国旗以红色为主色调，象征着中华人民共和国的成立是无数革命先烈用鲜血取得的来之不易的胜利，具有鼓舞人心、催人积极进取的作用。红色代表喜庆，是中国的传统色彩，象征吉祥如意、富贵平安，中国传统文化中婚庆也常用大红色代表喜庆、富贵、吉祥。时至今日，中国大部分农村还延续这一习惯。

黄色，波长居中，是最明亮、活跃的色彩。色彩明度最高，有金碧辉煌、耀眼闪烁、温暖、活泼、轻松、积极、快乐、富贵、甜脆的色彩情感。黄色可使人联想到温暖的阳光，以及轻松快乐、积极向上；联想到水果、成熟、香甜、醇香扑鼻；联想到黄金、金碧辉煌、富丽堂皇。黄色是中国传统帝王的专用色彩，代表着至高无上、独一无二的权威，神圣不可侵犯，中国古代帝王拥有的疆土越多，代表统治范围越大。土地以黄色为主，因此黄色被帝王视为专用色彩。

橙色，波长较长，仅次于红色。橙色是色彩体系中最暖的色调，它没有大红色刺激，但是明度比红色高，因此同样是具有刺激性的色彩。环卫工人服装主色调以橙色为主，就是由于它色彩明度高，且同样是具有刺激性的色彩，在视觉条件不佳的情况下容易引起警觉。橙色同时具有收获、喜悦、华丽、光明、热烈的色彩情感，果实成熟时呈现金色，寓意五谷丰登的丰收喜悦。橙色也会带给人们很多美食色彩的联想，有促进食欲的作用，因此大量运用于现代设计中。例如，麦当劳和肯德基餐厅设计多运用橙色系作为主色调，容易引起人们的食欲。

绿色，波长居中，视觉刺激性不强，是较为舒缓的色彩。绿色对人的生理和心理影响较温和，因此绿色对人的视觉有舒缓作用，眼科医生常叮嘱病人"用眼久了要多看看远处的绿色"，这是有科学依据的，绿色确实能让紧张的视觉系统得到舒缓。如图3-64所示，斯诺克比赛中的台球桌设计，台球桌的桌布采用绿色，由于斯诺克选手关注球桌时间较长，因此球桌设计师充分利用绿色的色彩情感，结合完美设计，缓解台球选手在长时间比赛中的用眼疲劳。绿色可让人联想到植物、生机勃勃，象征着青春活力和无限生命力，常用来比喻中国未来的新生力量，多数学校的标志设计中都结合绿色来突出设计主题。

蓝色，波长居中，具有冷静、沉着、智慧、宽广、永恒、坚硬、权威、保守、寂静、科技的情感色彩。蓝色让人联想到宽广的海洋、无际的天空、浩瀚的宇宙等，能给人带来无限遐想，是充满奇幻的科技世界，引领人

类去发掘浩瀚的宇宙,用心灵去感触无声的激情,领略知识的浩瀚。蓝色是深邃富有内涵的色彩,是知识和智慧的象征,不张扬,含蓄多变。中国文化源远流长,宋代知名的以蓝色为主的青花瓷器享誉海内外,用深邃的色彩诉说着中国文化的内涵,耐人寻味。青花瓷的色彩虽然单一却百看不厌,别有一番淡雅脱俗、清新怡人、端庄秀丽的艺术风情。

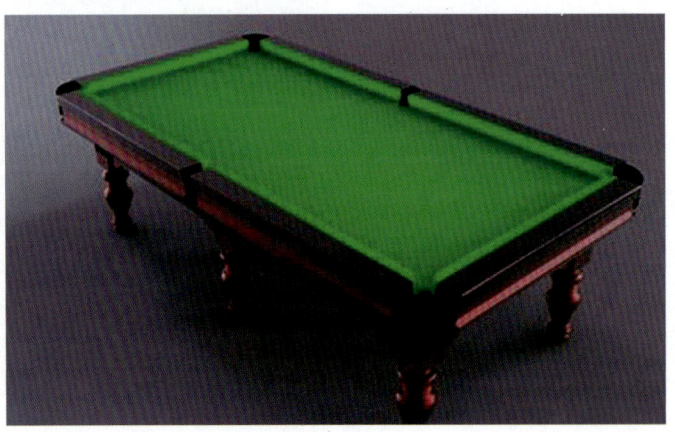

图 3-64

紫色,波长最短,视觉刺激性最弱。具有含蓄、高雅、端庄、格格不入、脱俗、含蓄、冷艳、神秘、庄重的情感特点。紫色在中国传统文化中是高贵、祥和的象征,"紫气东来"即具有美好寓意,中国紫禁城是皇族居住之地,用"紫"命名寓意高贵、独一无二,具有祥和含蓄的气息。紫色的高贵还表现在其具有不可调和的特殊性质,紫色在色彩搭配上,需要更多考虑色彩间的协调性,如红色和紫色搭配,需考虑色彩面积、明度、纯度等因素,如红色和紫色纯度较高,面积相当,展示的色彩效果突兀,不可调和,人们常用"大红大紫"来比喻人出名,就是由于这两种色彩在人群中容易被发现,在这里凸显两组色彩对比形成的刺激性较大,这也能从另一个侧面说明紫色的高雅和格格不入。紫色搭配得当,常常能表达出高贵脱俗的色彩效果,营造出其他色彩不具有的色彩氛围,婚庆现场表现的浪漫气息就离不开紫色调的运用,与所表达的浪漫气息和永恒的爱情主题相得益彰。

黑、白、灰是无彩色体系,三个色彩具有各自的色彩属性,无彩色体系与任何色彩都能起到调和作用,深受设计师们的青睐,是永恒的流行色。黑色表达黑暗、迷茫、恐怖、稳重、庄重、深沉、忧伤的色彩情感,黑色的色彩情感具有两面性,一面代表激进、稳重、安全的情感,另一面代表恐怖、恐惧、缥缈的情感。白色代表纯洁、天真、浪漫、空虚、乏味、无私、庄重、洁净、正直等,可表达纯净、坚贞的爱情,悲哀和低落的情绪。灰色介于黑色与白色之间,明度适中,对视觉的冲击力适中,同时具有黑白色彩的调和属性,因此被广泛运用于现代设计中。灰色象征质朴、优雅、内涵丰富、稳重、端庄,是儒雅、大方的色彩之一。灰色常被用于工业设计,其色彩与金属色吻合,有坚硬、透亮、清新的特点,尽显工业设计产品的特点。灰色具有较强的色彩内涵,蕴含了较高的文化品位。

色彩语言丰富,不同的色彩组合可表现丰富的色彩语言,例如,用色彩表达季节的——春、夏、秋、冬时,不同色彩对温度有特殊的指向性,例如,春天万物复苏,以嫩绿色、黄绿色、粉红色等潮湿色彩为主。夏天炎热,以暖色为主,绿色也发生了变化,以深绿色、草绿色为主,色彩对比强烈。秋天是收获的季节,以金黄色为主,寓意收获,绿色中略带黄色,表达成熟和一丝凉意。冬天寒冷,以紫色、灰色、蓝色为主,对比微弱。如图 3-65 所示,较好地突出了每个季节的色彩变幻特点。

色彩情感表现以色彩特征为基础,兼顾各种色彩的对比强度,突出色彩情感表达,如图 3-66~图 3-83 所示为色彩情感范例。

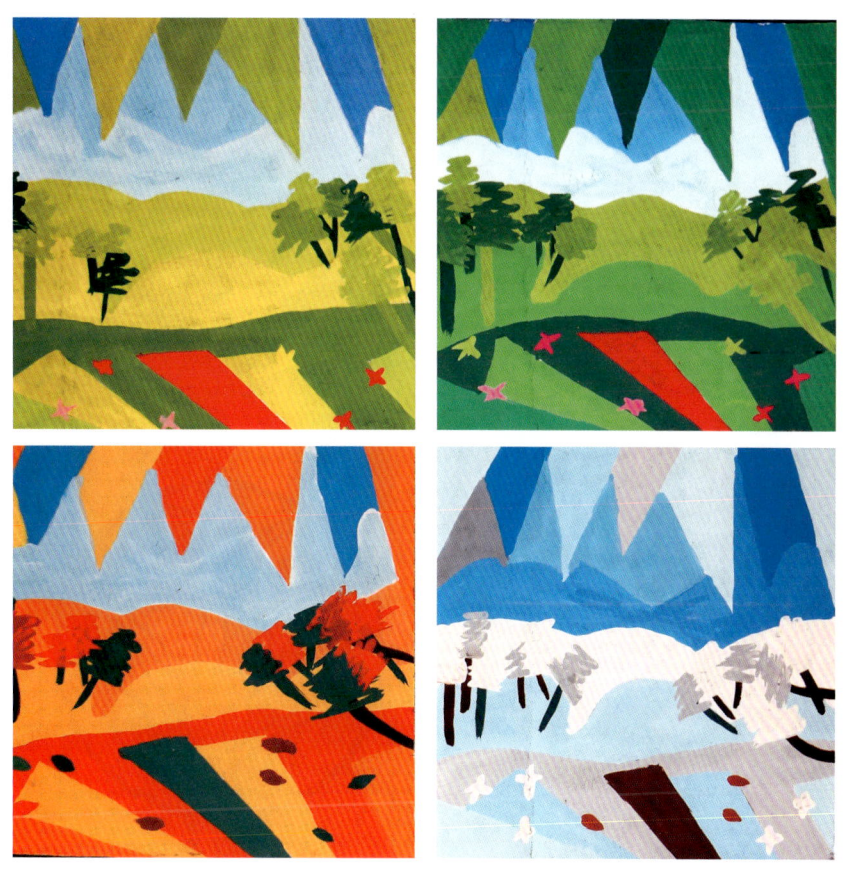

图 3-65

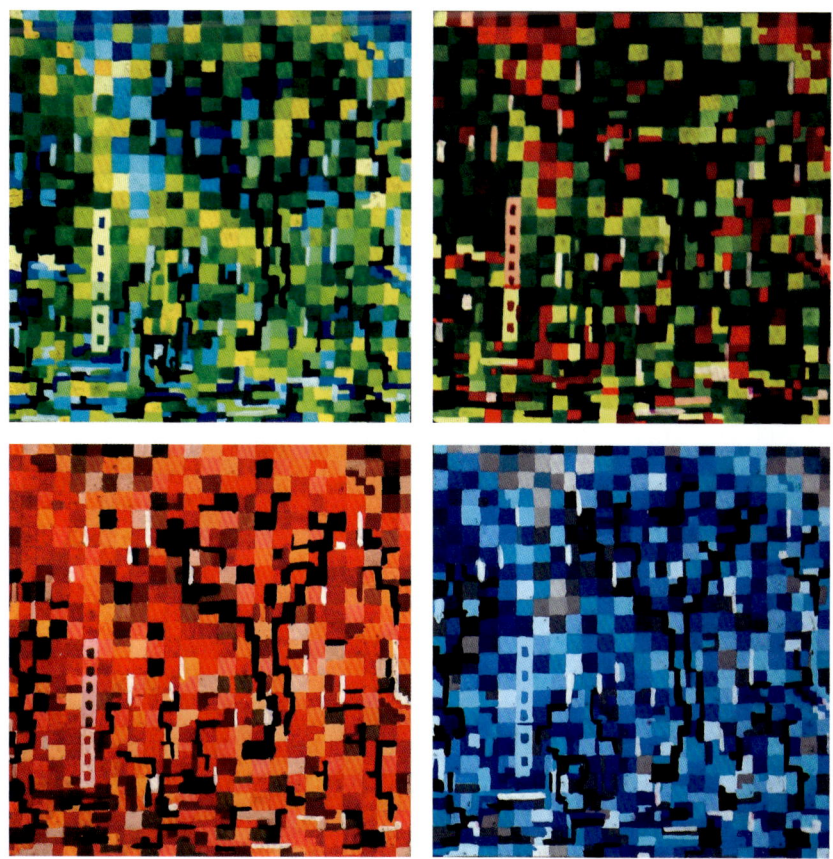

图 3-66

图 3-67

图 3-68

图 3-69

图 3-70

第 3 章 色彩意象构成

95

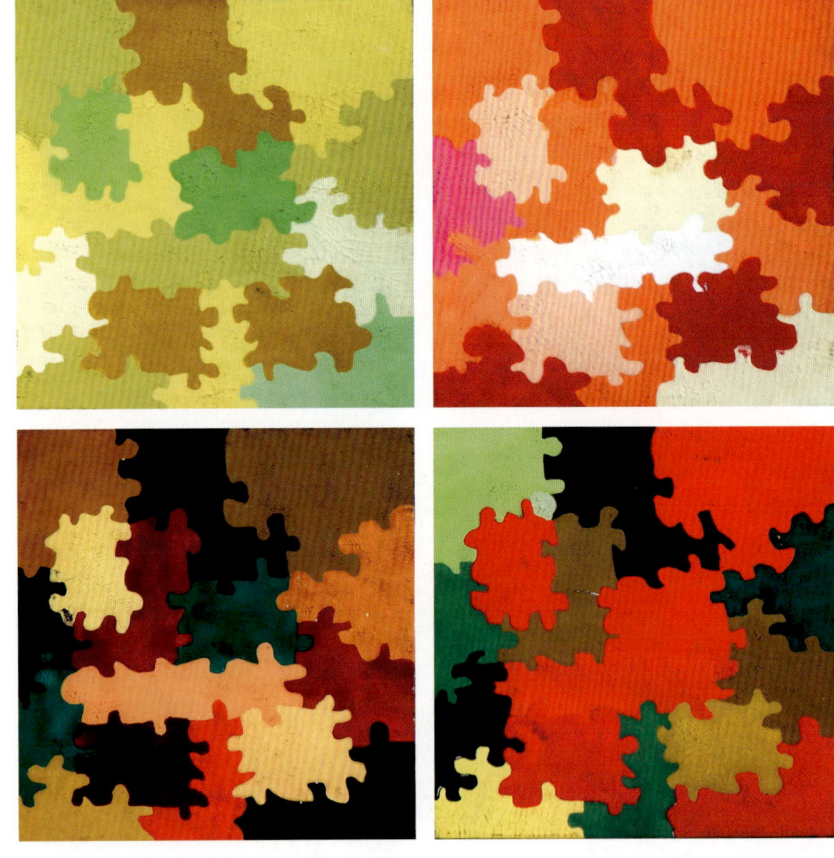

图 3-71

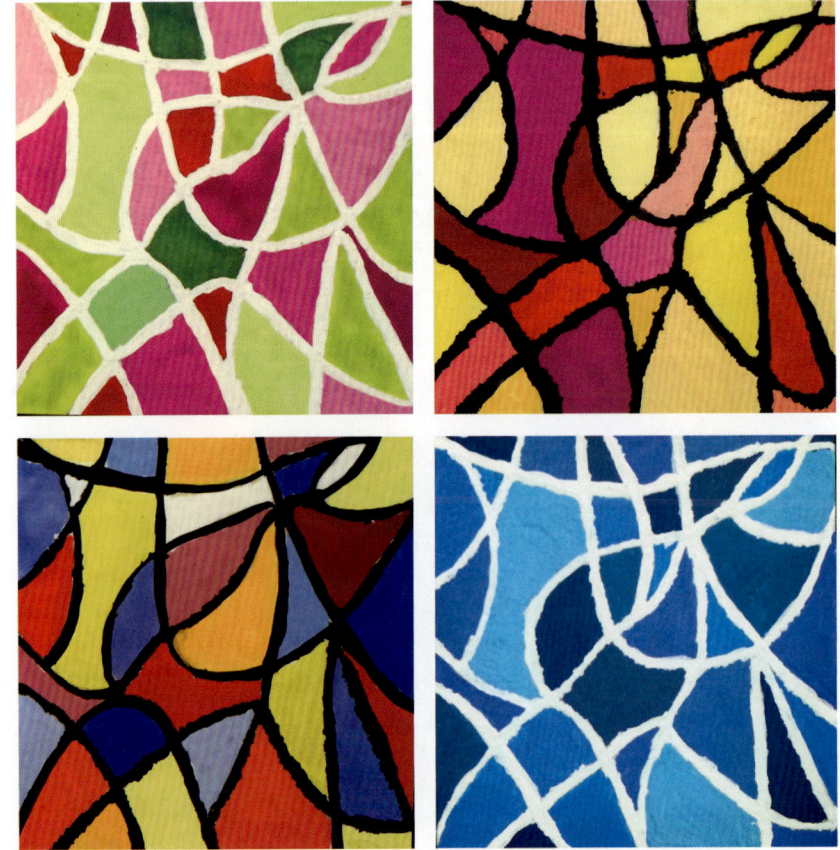

图 3-72

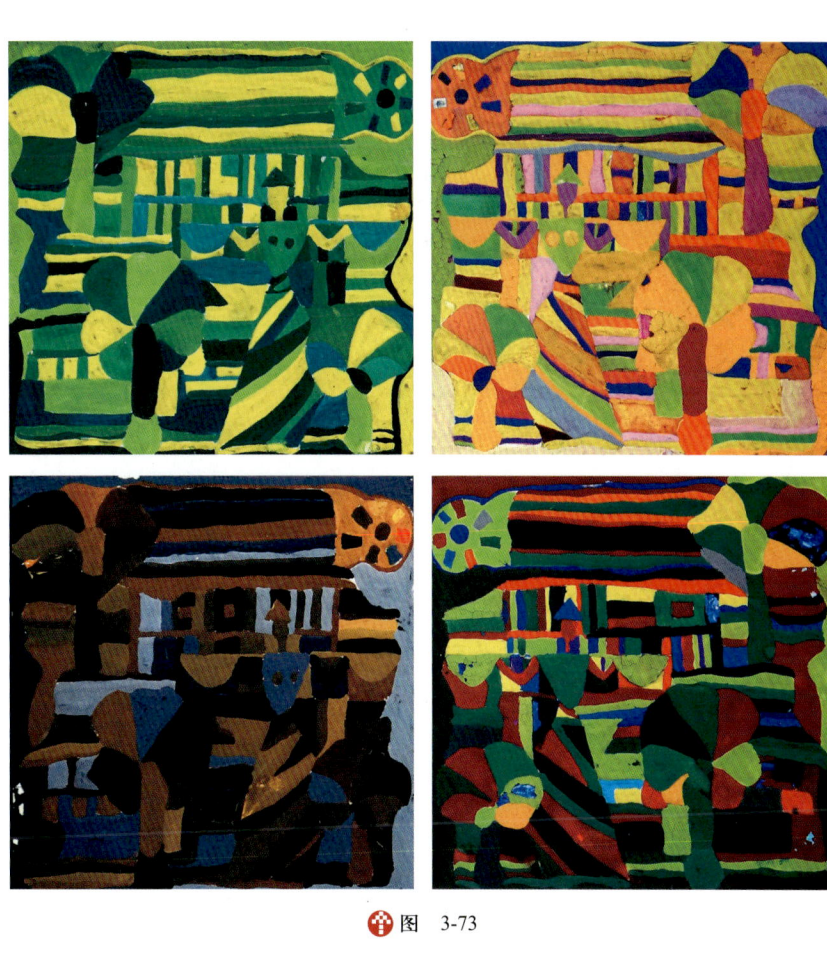

图 3-73

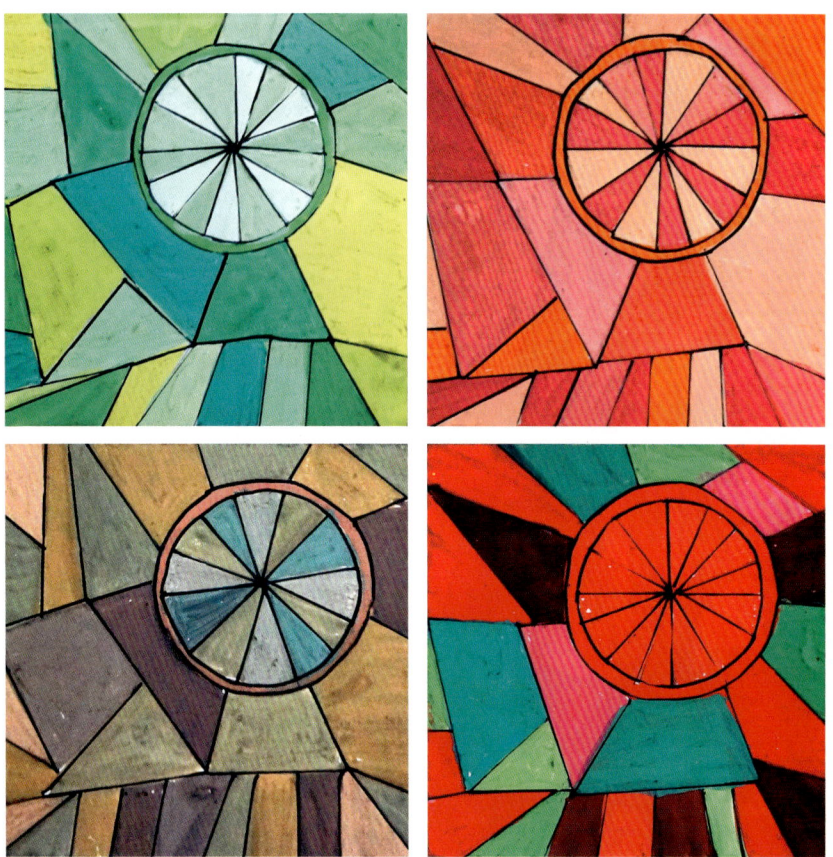

图 3-74

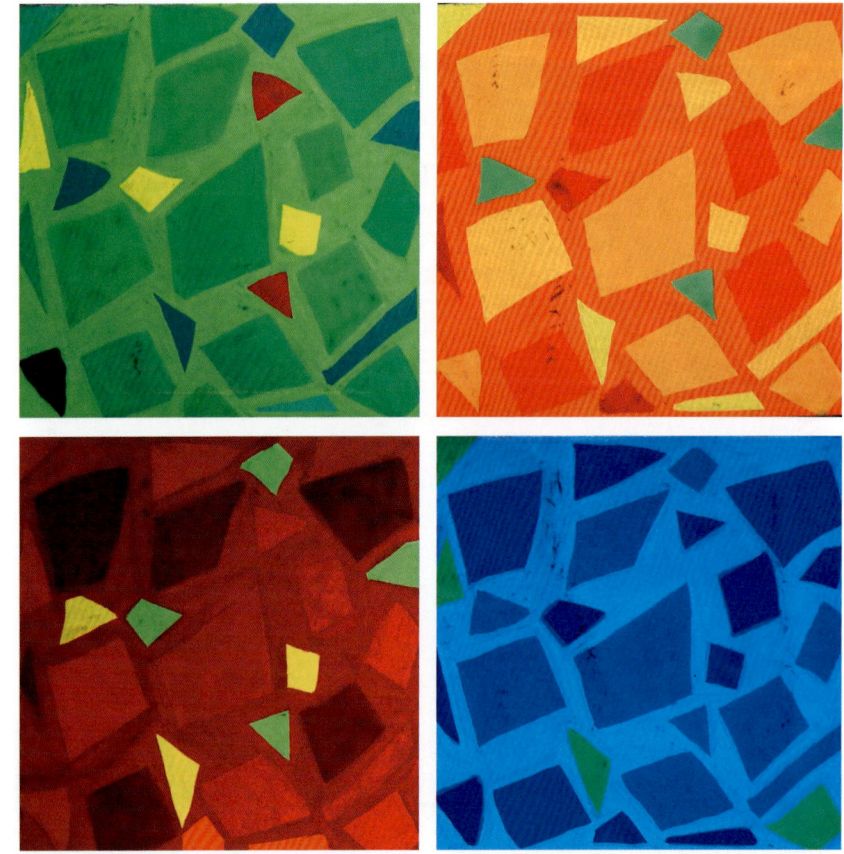

图 3-75

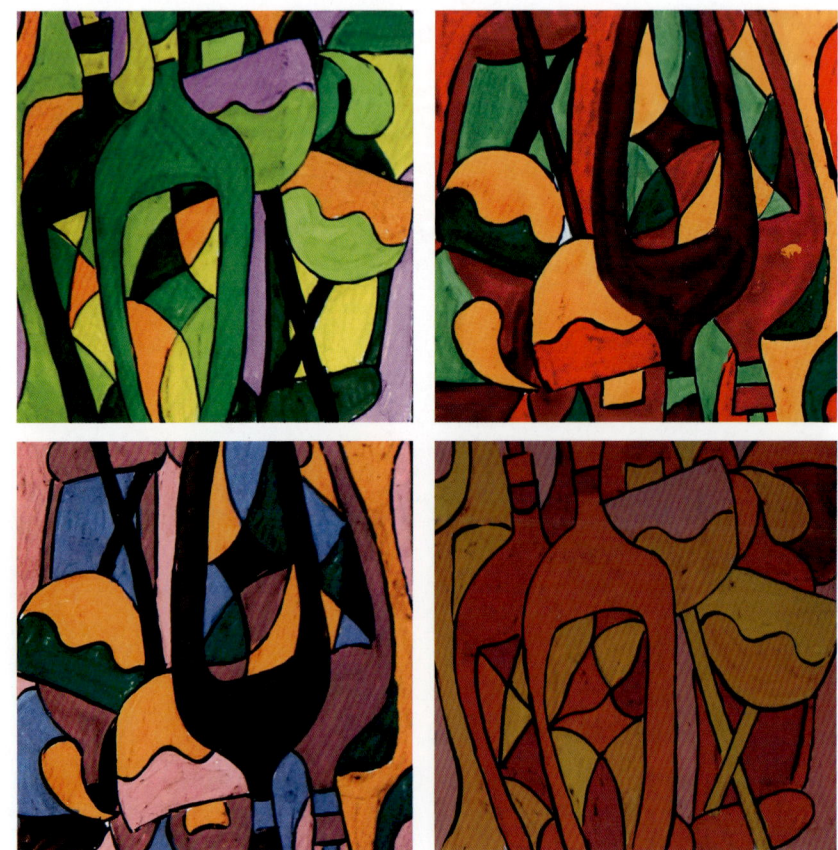

图 3-76

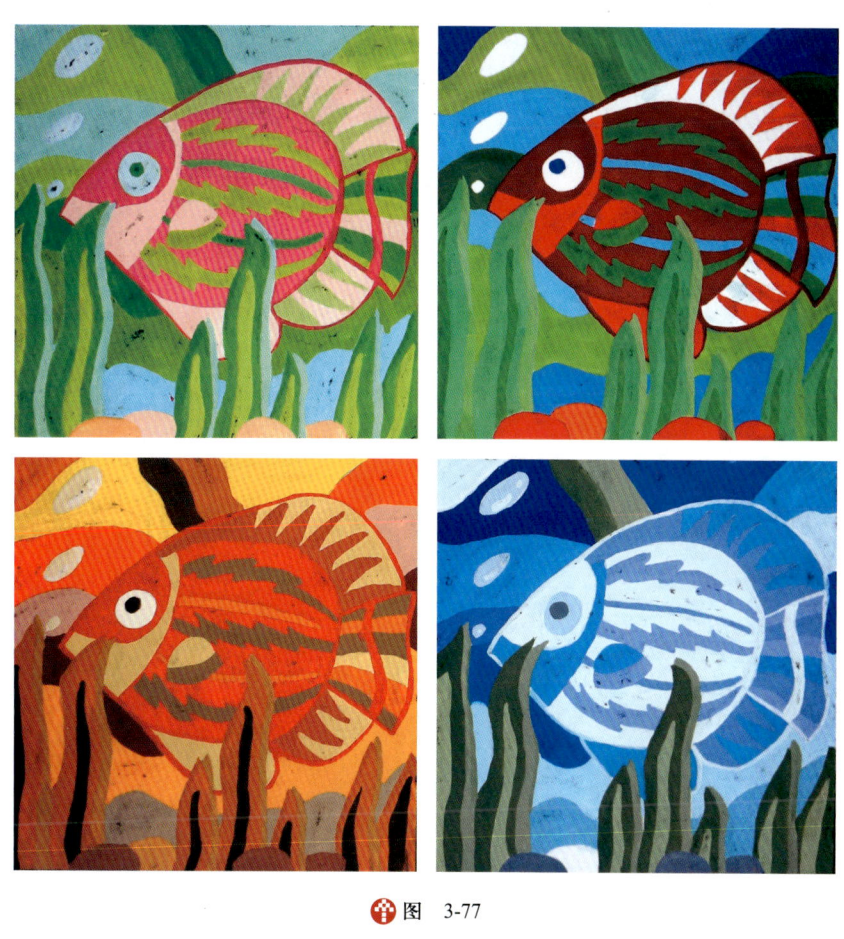

图 3-77

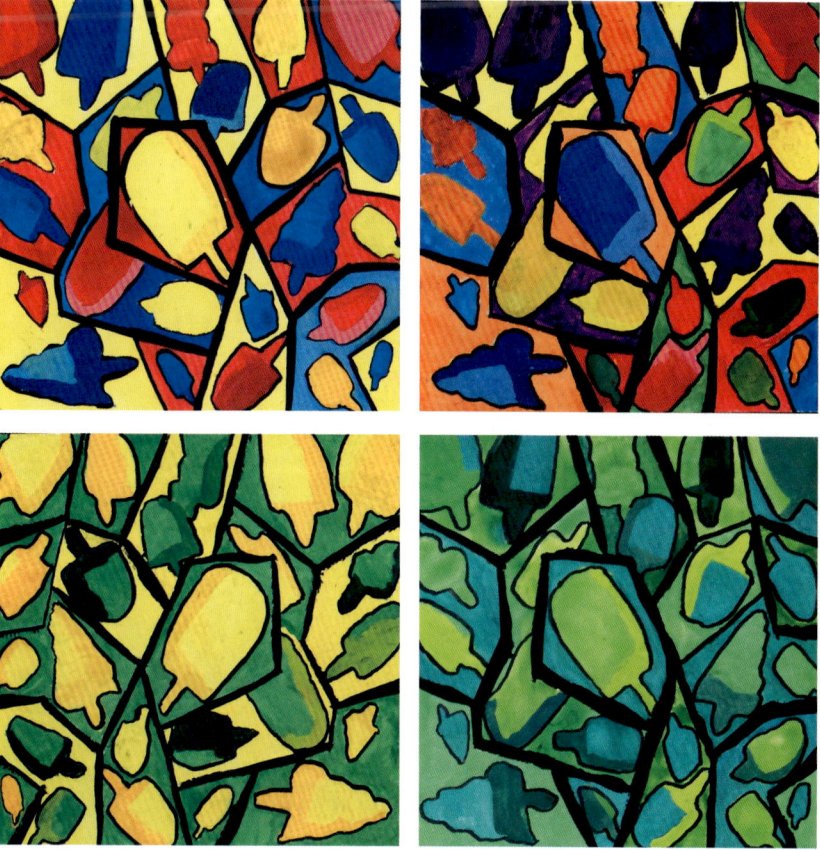

图 3-78

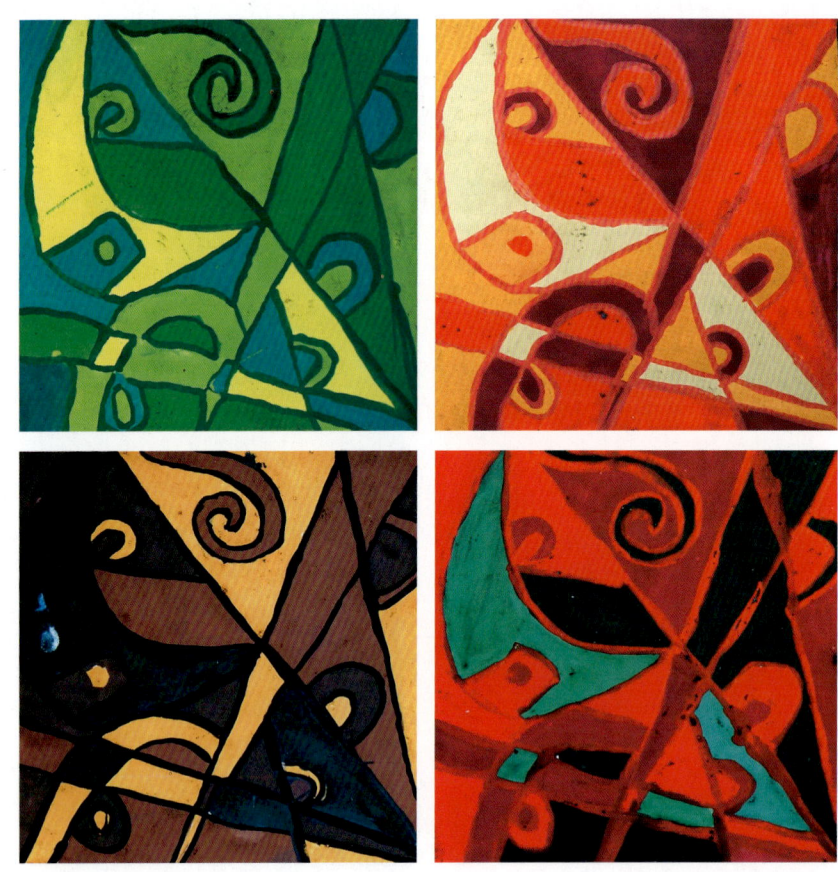

图 3-79

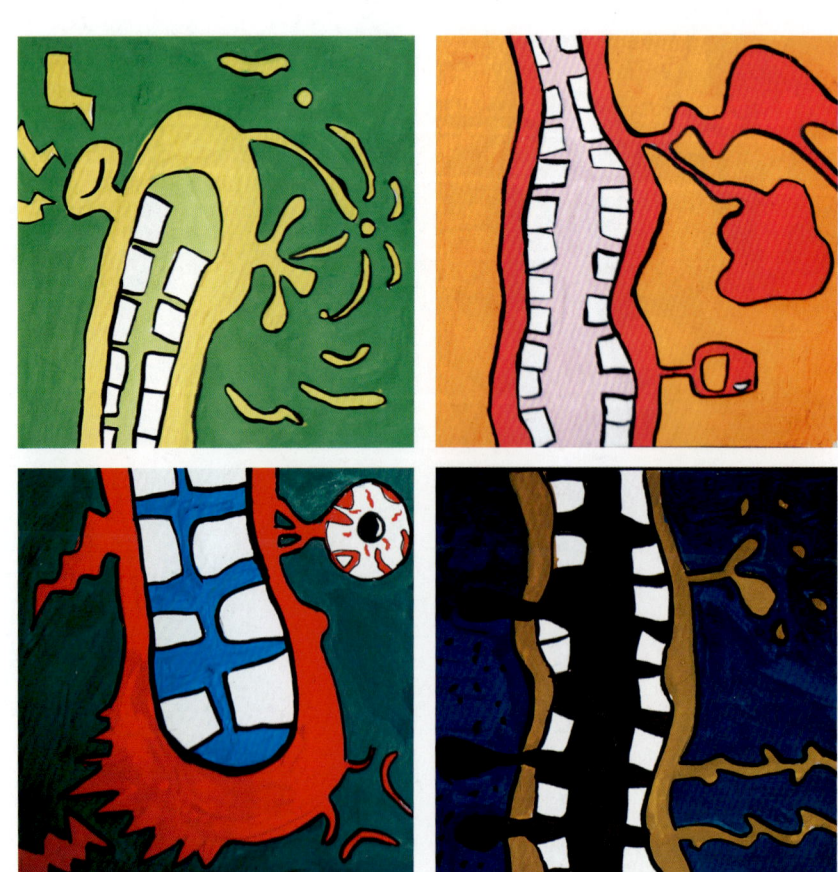

图 3-80

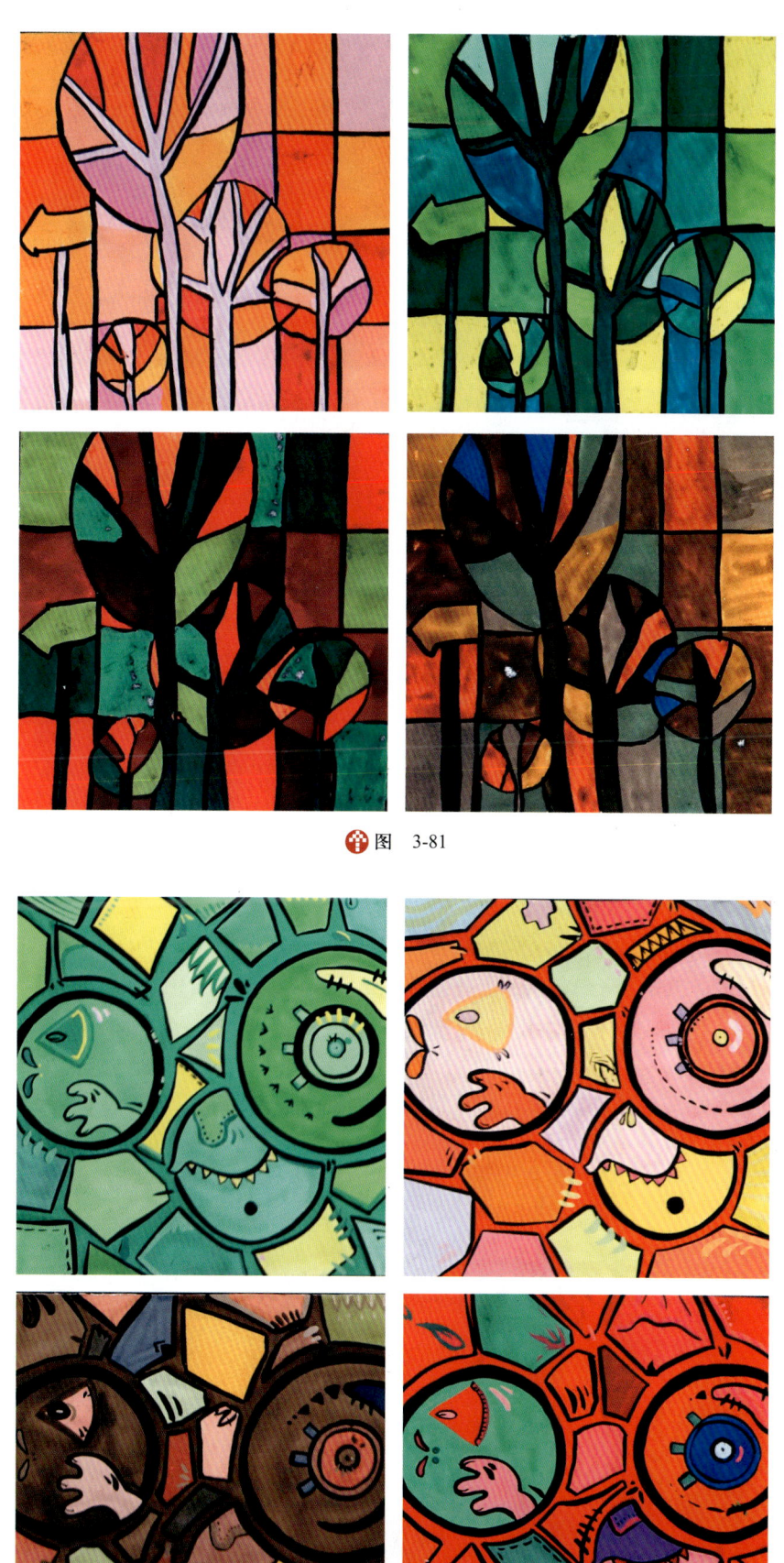

图 3-81

图 3-82

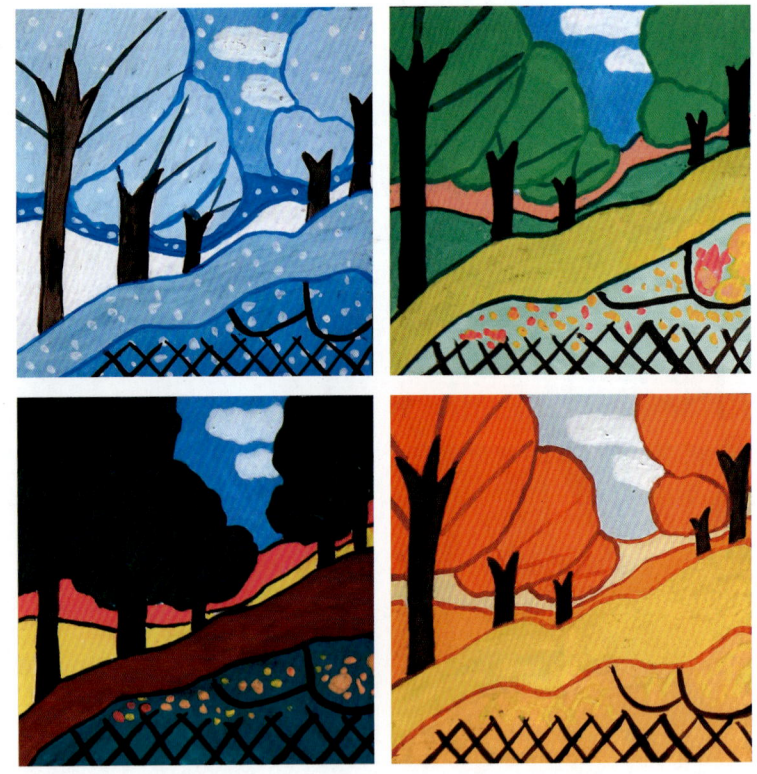

图 3-83

色彩情感在设计中的运用实例赏析如下。

色彩情感在设计中运用广泛,色彩是设计中与消费者沟通的有效途径,通过色彩的丰富语言诉说产品的性能、口味、特色等。如图 3-84 所示的儿童用品设计,除了注重造型具有可爱风格以外,还运用了鲜明、纯度较高的色彩吸引儿童的注意力,贴近受众群体需求,提升产品设计价值。小孩自出生到 6 岁之前对鲜艳色彩都情有独钟,因此市面上形形色色的婴孩用品多离不开高纯度色彩的运用,例如,图 3-85 所示的儿童房设计中采用鲜亮的色彩作为室内主色调,温馨活泼,营造出了一种童话般的缤纷世界。

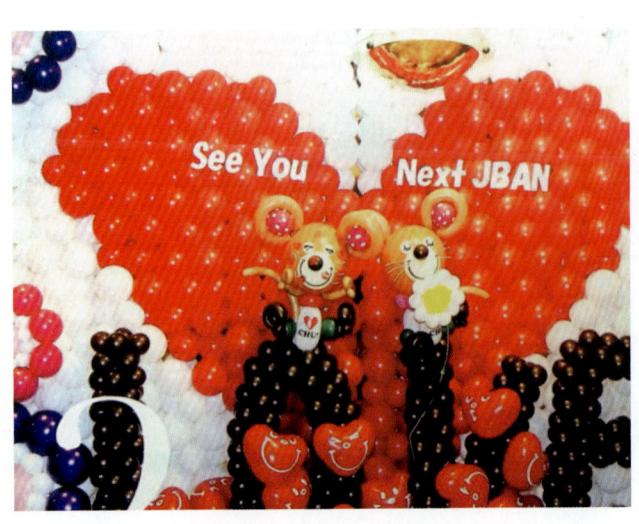

图 3-84 （《瑞丽家居》）

图 3-85 （《瑞丽家居》）

色彩与人的味觉息息相关,在设计中利用色彩味知觉的设计实例不在少数,例如,超市卖场中形形色色的食品多运用色彩在诉说着产品口味,如图3-86所示的饮品包装设计,橙色让人联想到香橙味,红色让人联想到草莓味,粉色多用于表达水蜜桃味,咖啡色系多表达朱古力味或用在咖啡系列产品的包装上。

图 3-86

色彩还具有一定的性别指向性,明度较高的色彩多表达含蓄、温柔、优雅的气息,明度低、对比强烈的色彩表达阳刚、豁达、大方、厚重的情感色彩。在现代设计中女性产品喜用柔和对比,明度较低,对比温和,表达温婉的女性气息,与产品气质相得益彰,恰到好处。如图3-87所示为化妆品的整体VI设计,除了突出造型柔和以外,色彩上也营造出了端庄、唯美的浪漫气息,与产品消费群体的需求相吻合,是较成功的设计作品。现代设计中色彩情感运用得体的实例数不胜数,在生活中要善于观察、发现、总结,以此提升色彩调配能力,为设计服务。

图 3-87

第4章　色彩调和构成

第一节　色彩调和方法

　　色彩协调感关乎视觉感官,如色彩协调可绽放无限光华,色彩协调是色彩搭配的精髓。所谓色彩调和,是将两种或两种以上色彩并置,遵循一定规律形成和谐、舒适、愉悦的视觉美感,形成美感需遵循形式美感法则,其具有对立性和统一性的特点。色彩对立性体现在色彩间的对比关系,统一性是展示色彩之间对比之余形成的相互之间的关联性,色彩的对立统一是符合形式美感基本要求的。

　　调和是现代设计中色彩运用的精髓,色彩调和等于次序,次序遵循自然界之间的色调协调性和统一性,视觉上追求舒适和满足形式美感需求。色彩搭配注重视觉感观,不突兀刺激,寻求色彩间的协调和统一性,注重变化、节奏韵律的美感。如色彩对比过分强烈,对人的视觉神经形成强烈刺激,可形成不安、恐慌、紧张、烦乱的情感特点;如色彩过于接近,没有节奏和对比关系,又会形成枯燥乏味、沉闷、压抑、没有主题重点的情感特点,色彩过于强调对比或没有对比,均不能形成色彩调和效果,因此色彩对比应注重色彩的调和性,在设计中做到色彩主次分明、对立统一,才能更好地为设计服务,突出设计主题。

　　色彩调和分为色相调和、明度调和、纯度调和、冷暖调和、面积调和、中性混合性调和、点缀调和。

1. 色相调和

　　色相调和又称为色相对比调和,色相之间存在对立关系,通过调和色相之间的关联突出主次,达到主题突出、主次分明的调和效果。如图4-1所示,运用同一色相之间的明度、面积差异突出画面主题,达到色彩调和效果。

2. 明度调和

　　明度调和又称为明度对比调和,明度之间存在对立关系,通过调节明度之间的色阶区分画面主次,加强统一性的同时突出主题。如图4-2所示,画面背景色彩明度差异小,形成层次丰富、色调统一的主色调,画面主体"孔雀"造型通过明度较低色彩与背景色形成不同层次的对比,以便突出主题,画面讲究在恰当对比中寻求微妙变化,从而达到画面调和感。

3. 纯度调和

　　纯度调和又称为纯度对比调和,纯度之间存在对立关系,通过调和纯度之间的关系突出主次,达到主题突出、主次分明的调和效果,如图4-3所示,大面积的低纯度色彩为主色调,色彩层次丰富,有内涵,用小面积的高纯度色彩形成鲜明对比,突出画面主题,达到色彩调和效果。

4. 冷暖调和

冷暖调和又称为冷暖对比调和,色彩之间的冷暖感是色彩视知觉的重要体现之一,冷暖对比不注重色彩冷暖搭配比例分配时,对比效果强烈,冷暖对比以暖色或者冷色为主时,相对立的冷色或暖色占小面积,从而形成对比,突出了主题。如图4-4所示,以红、黄色系为主色调,色彩丰富多彩,统一协调,与小面积冷色形成对比关系,色彩在统一中追求变化,画面色彩调和效果佳。

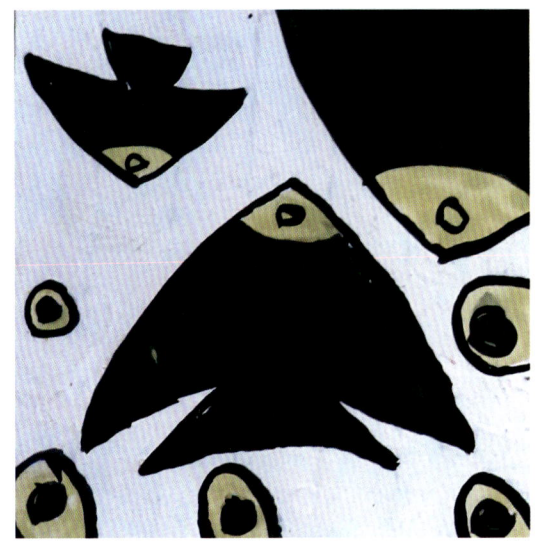

图 4-1

图 4-2

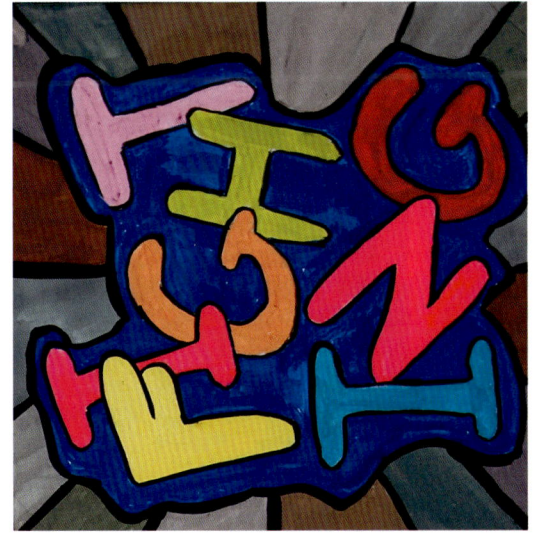

图 4-3

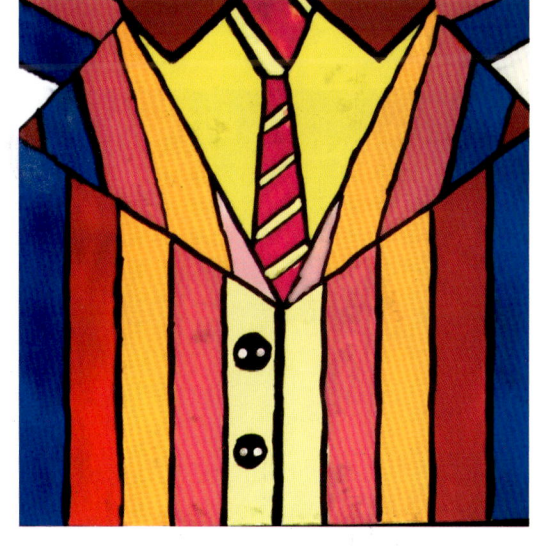

图 4-4

5. 面积调和

面积调和又称为面积对比调和,运用面积对比调节色彩对比强度,色彩占有比重多少能调节色彩对比度和画面协调性。如图4-5所示,大面积绿色系和蓝色系为主形成层次丰富的色彩效果,小面积暖色调形成对比调和效果。

6. 中性混合色调和

中性混合色包括黑色、白色和灰色,属于无彩色体系,色彩情感各有偏向,但是不属于冷色和暖色,没有色彩相貌,任何色相加入中性混合色,色彩明度、纯度会发生变化,形成的色彩对比度削弱,调和感强烈。

7. 点缀调和

点缀调和可分为两种,一种是点缀同一色彩形成调和效果,例如,两种纯度较高的色彩并置,效果强烈,用同一小面积色彩进行搭配来形成调和效果,如图 4-6 所示,大面积蓝色与黄绿色形成鲜明对比关系,其间点缀绿色勾线形成调和效果。第二种是运用中性混合色点缀点、线的技法达到调和色彩效果。如图 4-7 所示,背景丰富的色彩如不经过调和处理容易造成喧宾夺主、主次难分的不调和效果,经过细致处理,用黑色勾勒轮廓,达到了主次分明、层次丰富的色彩调和效果。如图 4-8 所示,色彩运用黑色线条和点的形式勾画轮廓,在形成有序色彩变化的同时,达到调和效果,符合审美需求。

图 4-5

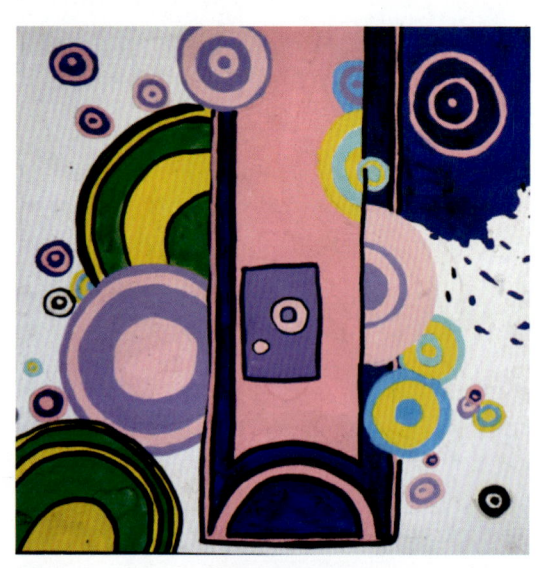

图 4-6

图 4-7

图 4-8

色彩调和在色彩构成领域不可或缺,涉及领域广泛,在实际的设计中应恰当运用色彩和技法,为设计服务。如图 4-9 ~ 图 4-28 所示为色彩调和技法范例。

色彩调和在设计中的运用实例赏析如下。

色彩调和在现代设计中的运用主要体现在色彩搭配的面积调和、冷暖调和,色相、明度、纯度调和上。如图 4-29 所示,室内整体空间以纯度较低的中性混合色为主,与小面积色彩纯度较高的绿色形成对比,营造出高端复古的居室气氛。如图 4-30 所示的服装设计中,为了打破大面积统一色调的单一性,采用点缀

调和的技法丰富设计细节,达到设计内涵丰富、符合审美需求的最终效果。如图 4-31 所示的扎染布艺设计,通过调节色彩明度细化层次,突出表达主题,同时兼具视觉审美需求。如图 4-32 所示,包装设计运用邻近色对比调和方法突出设计的主题思想,同时兼具艺术设计的美感需求。

图 4-9

图 4-10

图 4-11

图 4-12

图 4-13

图 4-14

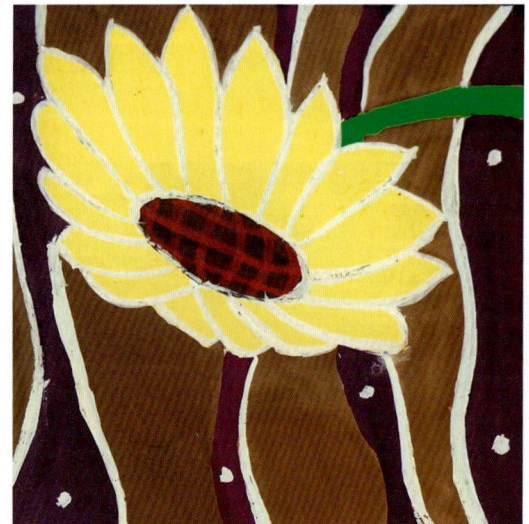

图 4-15

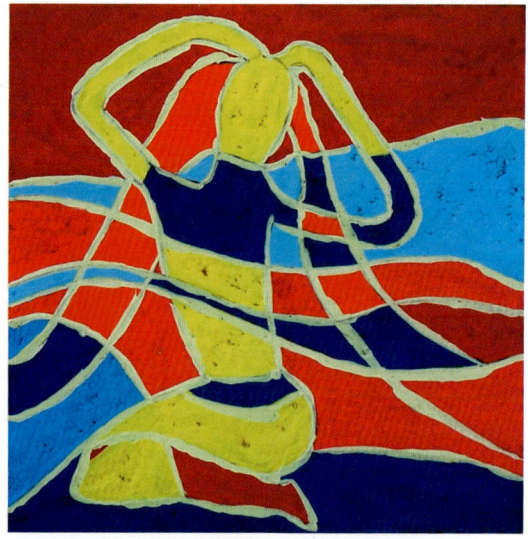

图 4-16

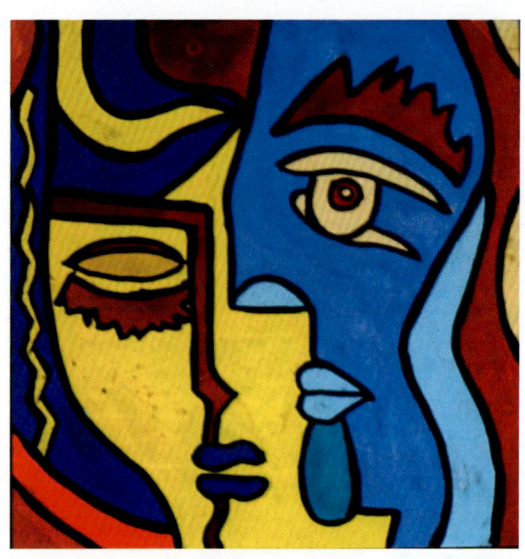

图 4-17

图 4-18

图 4-19

图 4-20

图 4-21

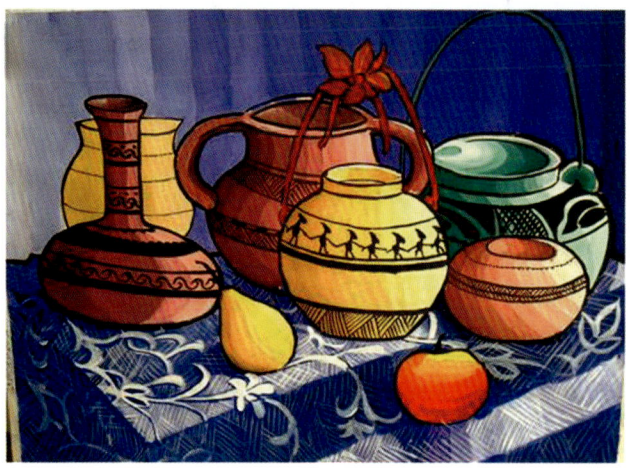
图 4-22

图 4-23

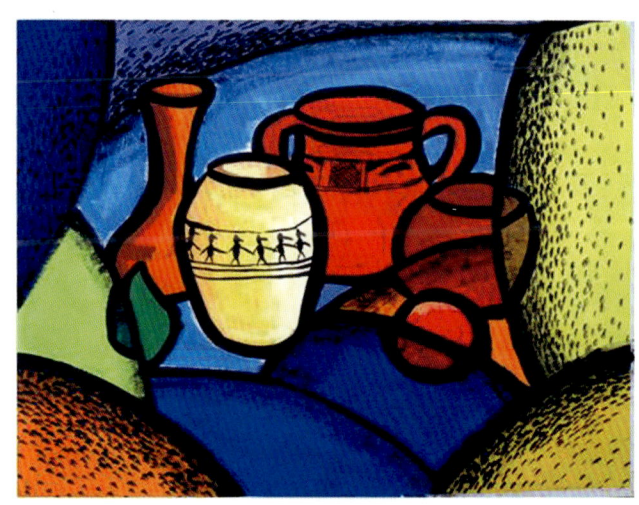
图 4-24

图 4-25

图 4-26

图 4-27

图 4-28

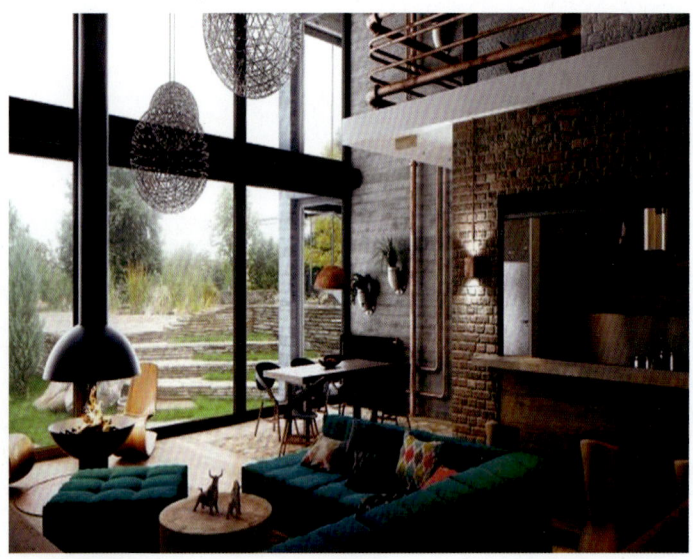

图 4-29

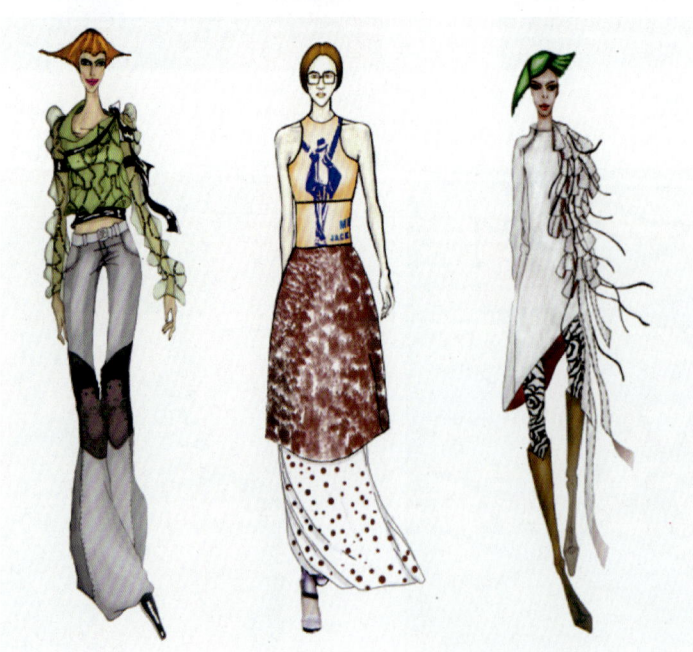

图 4-30

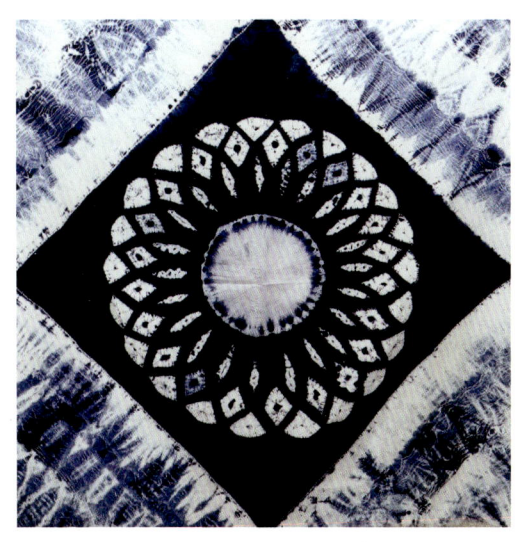
图 4-31

图 4-32

第二节 色彩空间混合

1. 加色混合

色彩加色混合是一种混合形式,指两种或两种以上色光混合时,形成明度较亮的色光。色光三原色为红、绿、蓝,三种色光混合可形成成千上万种色光,但是任何两种色光都不能混合出色光三原色中的色彩,与色料中三原色的独一无二性质相同,三色光同时聚集到一起会形成一束白光。

加色混合是将几种色光相加形成新色光,例如,红光加蓝光等于紫色光,黄光加蓝光等于绿色光等同属于加色混合。加色比例会影响色光色彩偏向,例如,红色加黄色中的黄色光比例偏多则形成黄橙色光,相反红色比例多则形成橙红色光,加色混合中混合色彩比例会影响色光变化。

2. 减色混合

减色混合是色料混合形式,色料即是颜料,色料相互混合会改变色彩明度、纯度等属于减色混合形式。色料三原色是红色、黄色、蓝色,三原色可调出千千万万种色彩,而千万种色彩不可调出三原色,说明了三原色的独特性。三原色相互混合后的色彩明度和纯度均会不同程度地降低,混合总类越多色彩纯度越低,是色彩减色混合的特点。

三原色相互调节应重视比例搭配,不宜三原色等量调配,容易出现灰、黑、脏的色彩。色料三原色之间存在密切联系,红加黄等于橙色,黄加蓝等于绿色,红加蓝等于紫色,两种原色相加得出的中间色彩称为间色,间色和对应的原色形成一组互补关系,例如,黄色与紫色、蓝色与橙色、红色与绿色各自形成补色关系。

3. 空间混合

色彩是经过人眼感知信息反馈到大脑皮层,是混合形成的过程,两种色彩各半涂到圆球上,将圆球旋转映入眼帘的色彩会形成混合状,色彩混合效果强烈,例如,红色和蓝色并置放在 50m 远处,经过一定空间距离,两个色彩之间会进行混合并置,形成色彩混合效果。这就是这里阐述的空间混合概念。早期的电视屏幕是由无数的色点并置而形成的五光十色的色彩世界,造就了缤纷图像和色彩世界。19 世纪末法国印象派画家们的创作也是利用空间混合原理,通过不同形状、不同大小色点的并置,经过空间混合形成微妙多变的色彩世界。如图 4-33 所示,莫奈的油画作品《草垛》,近看色彩丰富,由无数细碎的小色点并置组成,远观形成清晰造型、空气中充满活力的色彩世界,画家们用丰富的色彩语言诉说着对大自然热爱的情感,在艺术创作期间,小色点发挥着重要作用。

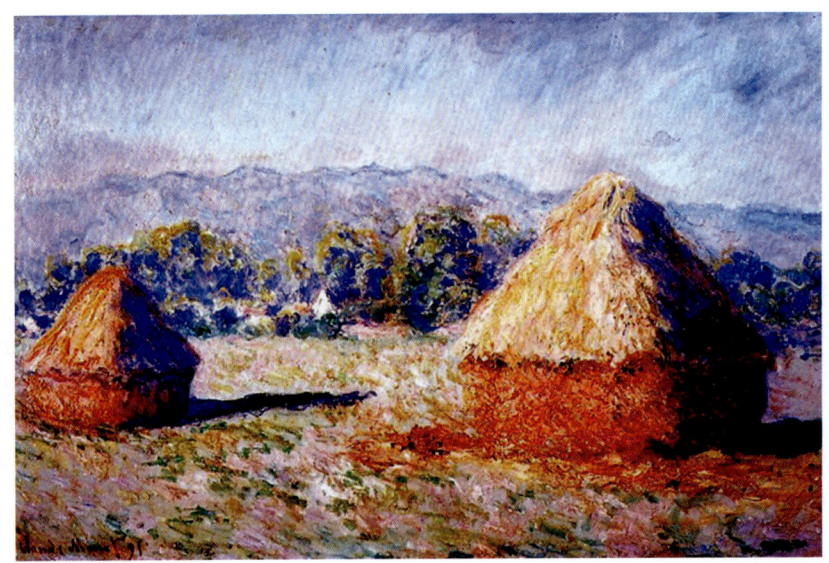

图 4-33

　　色彩空间混合的学习和训练有利于深刻、全面地认识色彩属性,熟练掌握色彩之间的混合调配、调和效果,拿捏色彩情感,提升分析色彩的能力,色彩空间混合具有近看色彩闪烁、悦动,远看色彩统一、协调的特点,具有活跃的气息,适宜表达光色效果。色彩空间混合训练过程中应注重色彩调色、配色和分析色彩,把握色彩混合规律,有助于理解色彩空间混合,空间混合具有以下规律:①色彩空间混合是以小色条或小色点密集并置形成的混合效果,密集程度决定着混合效果。②色彩空间混合受到空间距离限制,空间距离为色彩混合提供条件,色彩并置强调并置色彩调和与比例分配。③色彩并置混合形成的色彩明度、纯度、色相发生变化,色彩并置混合明度呈现中间度、纯度降低。④任何两种色彩并置均会形成混合色彩,例如,黄色和红色并置形成橙色、黄色与紫色并置形成灰色、蓝色与白色并置形成粉蓝色,总之色彩空间混合的两种色彩并置可根据各自占用的比例调出混合色彩。如图4-34～图4-61所示为色彩空间混合范例。

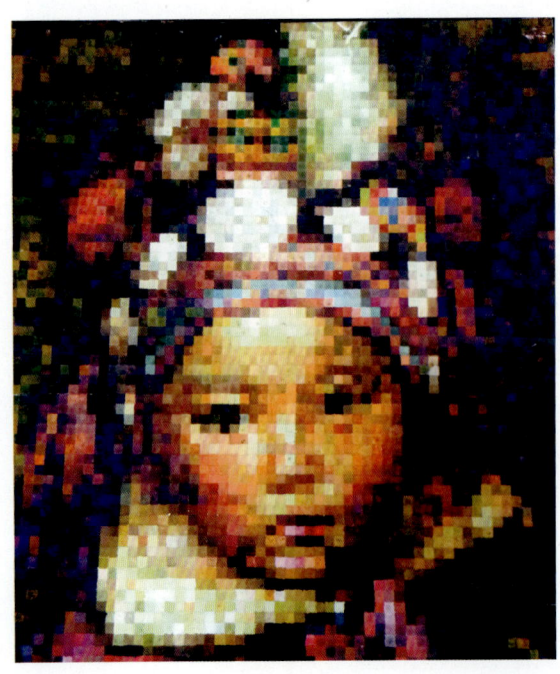

图 4-34

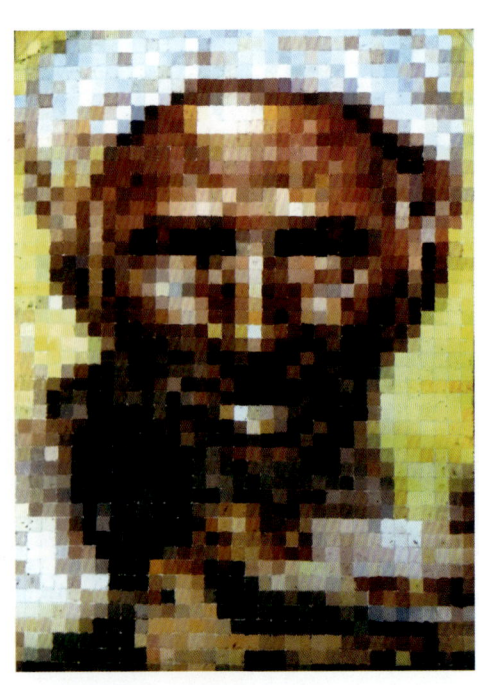

图 4-35

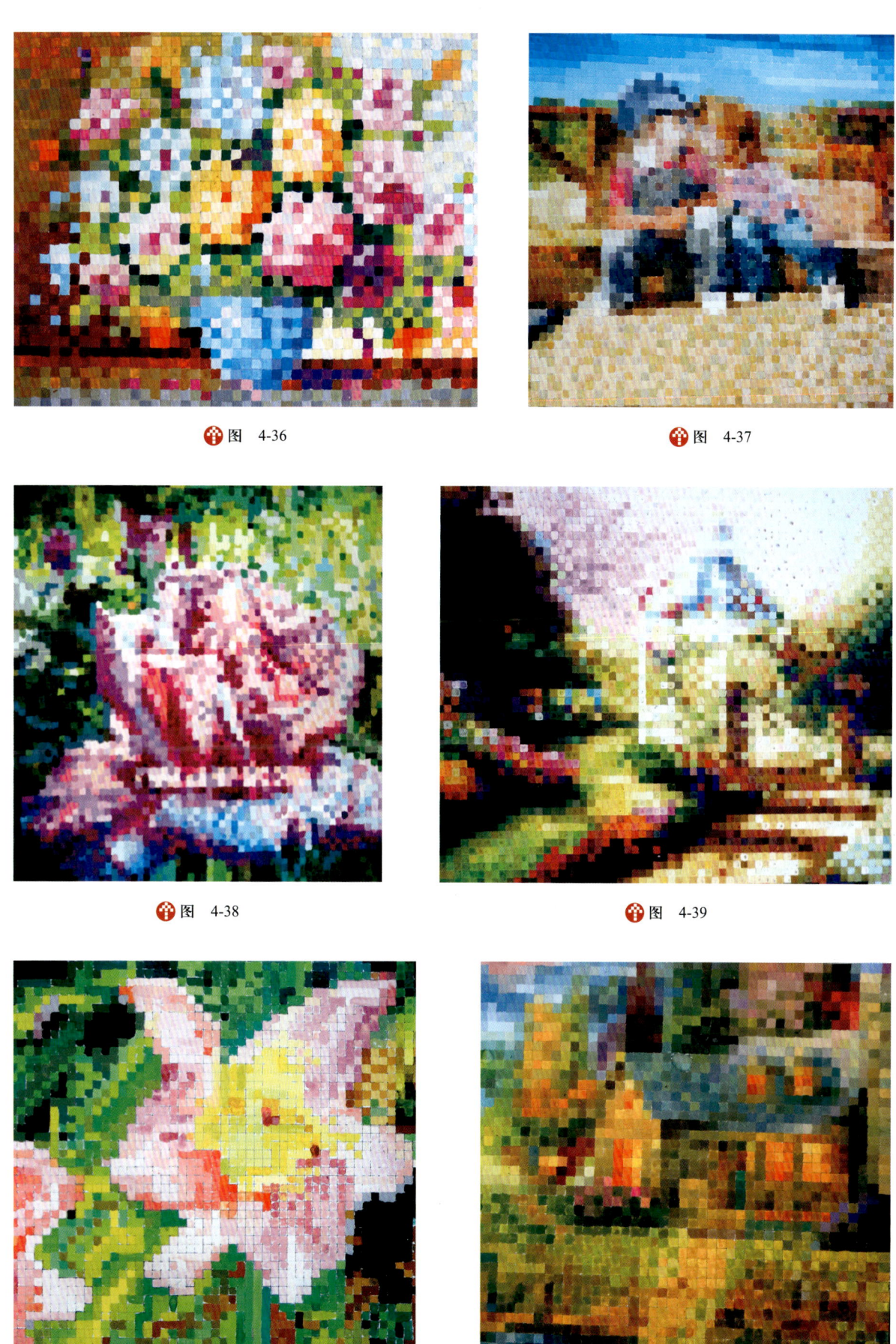

图 4-36

图 4-37

图 4-38

图 4-39

图 4-40

图 4-41

第4章 色彩调和构成

113

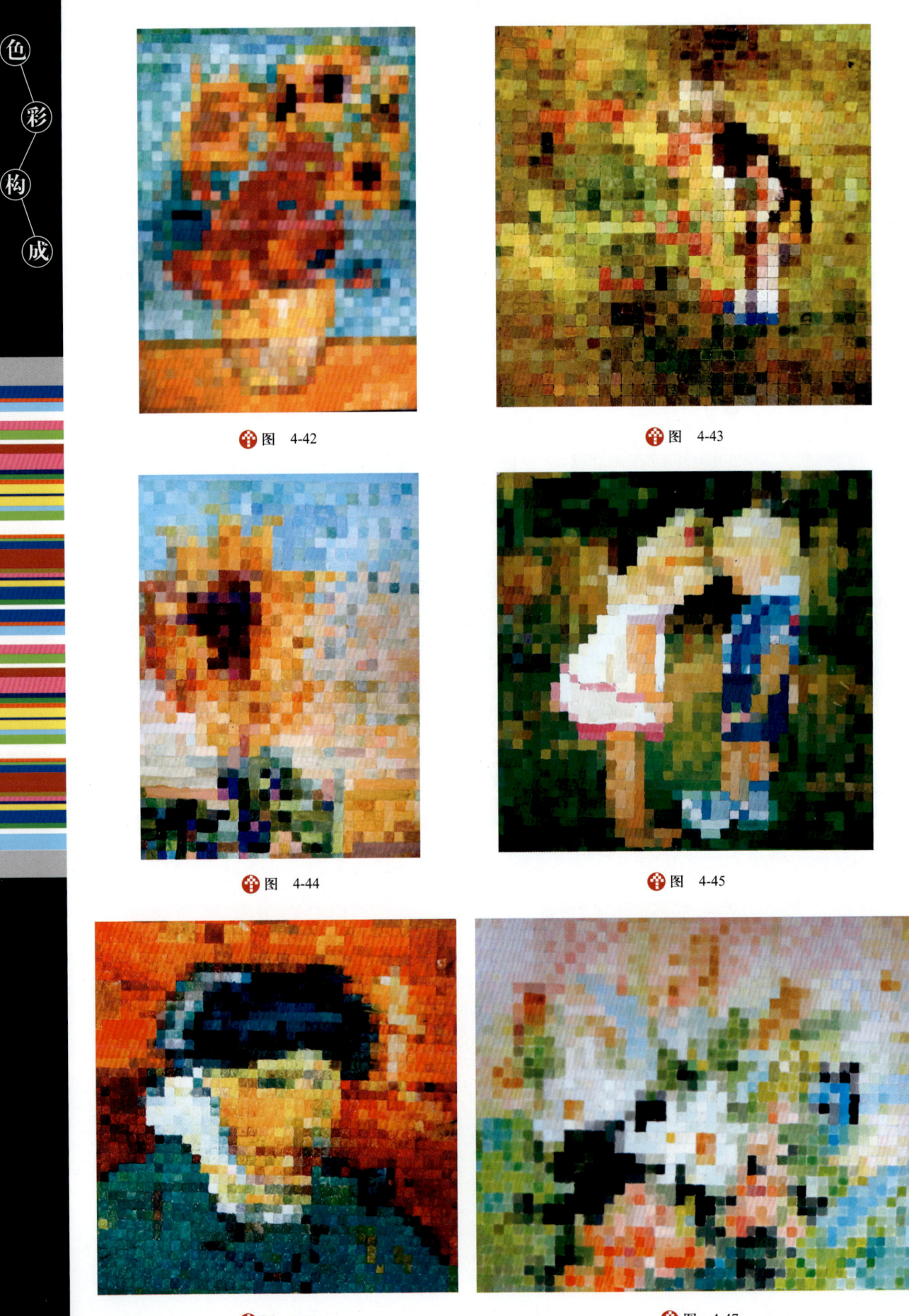

图 4-42

图 4-43

图 4-44

图 4-45

图 4-46

图 4-47

图 4-48

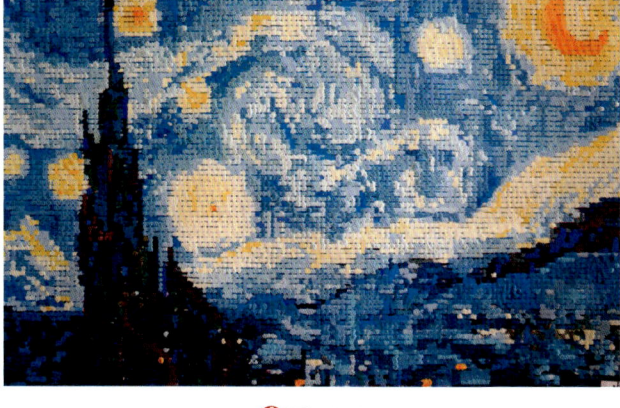

图 4-49

图 4-50

图 4-51

图 4-52

图 4-53

图 4-54

图 4-55

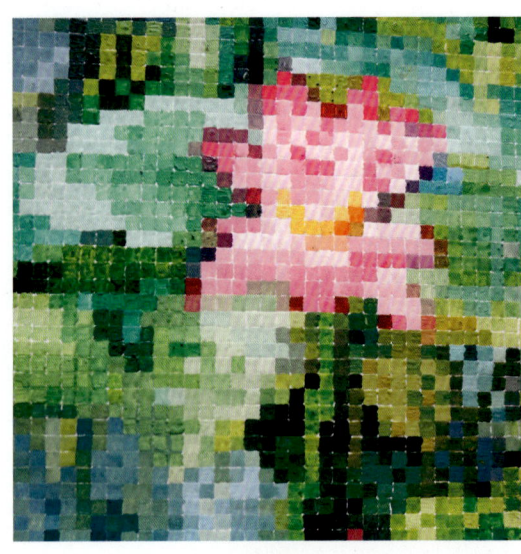

图 4-56

图 4-57

图 4-58

图 4-59

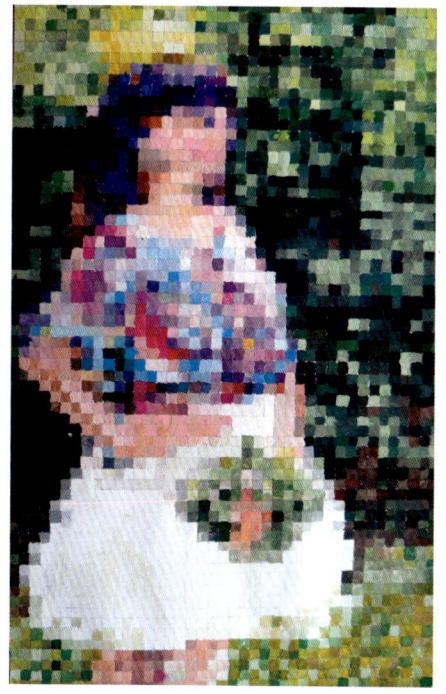

图 4-60

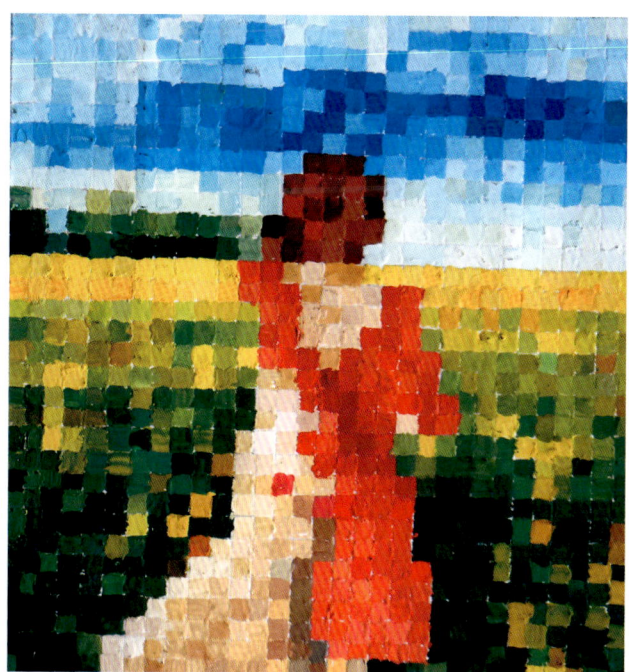

图 4-61

第4章 色彩调和构成

参 考 文 献

[1] 周婷. 色彩构成与现代设计[M]. 福州：福建美术出版社，2007.

[2] 张晓波,焦晶晶,任文营. 色彩构成[M]. 广州：华南理工大学出版社，2015.

[3] 王永春,于君. 色彩构成[M]. 沈阳：辽宁美术出版社，2011.

[4] 江波,周彤. 色彩构成基础教程[M]. 南宁：广西美术出版社，2009.

[5] 李慧媛,张磊,张俏梅. 书籍装帧设计[M]. 北京：中国民族摄影艺术出版社，2012.

[6] 蒋纯利. 色彩构成[M]. 上海：上海交通大学出版社，2014.

[7] 徐令,陈德俊. 动画场景设计[M]. 沈阳：辽宁美术出版社，2014.

[8] 黄春波,黄芳. 居室空间设计与实训[M]. 沈阳：辽宁美术出版社，2009.

[9] 于静,李航. 包装设计[M]. 沈阳： 辽宁美术出版社，2009.

[10] 刘永福. 招贴设计与实训[M]. 沈阳：辽宁美术出版社，2009.